KB039303

**아무래도
그림을
사야겠습니다**

아무래도
그림을
사야겠습니다

손영옥 지음

멋을 아는 사람의 생애 첫 미술 투자

자음과모음

미술품 구매엔 애초 크게 관심이 없었다. 우리 가족이 사는 33평 아파트, 거실 한쪽 벽을 책꽂이로 채웠더니 그림을 걸어둘 자리도 마땅치 않았다. 좋아하는 그림이야 많지만 미술관에 가서 감상하는 것으로 족했다. 그랬던 필자가 구매에 관심을 갖게 된 건 미술 담당 기자로 현장을 취재하고 숱한 작가들을 만나면서부터였다.

유명 작가가 아닌 바에야 미술로 생계를 유지한다는 건 쉬운 일이 아니다. 그래서 작업을 계속하면서도 밥벌이를 위해 학원 강사로 나서고 야간에 경비 일을 하는 사람도 있다. 그저 미술이 좋아서, 팔리건 말건 미래의 불안과 싸우며 작업을 지속하는 그들의 열정이 좋았다. 그런 작가들을 만날 때면 묘한 감동이 일면서 어쩐지 한쪽 어깨를 내주고 기대라고 하고 싶었다. 마음으로만 응원하는 것이 아니라 '아무래도 그림을 사야겠다'는 생각이 들었다.

이 책은 필자와 같은 월급쟁이 누구라도 자연스럽게 작품을 사서 집에 걸어두는 문화가 확산되었으면 하는 마음으로 집필되었다. 이런 문화가 자리 잡힌다면 더 나은 미술 생태계가 만들어져서 어려움에 처한 많은 예술가들이 작업에 집중할 수 있을 테고, 구매자들은 미술품 감상의 즐거움은 물론이고 나아가 장기적으로 투자 효과까지 기대할 수 있다.

미술품 구매 가이드에 관한 책은 제법 나왔다. 그런데 이 책들에는 결정적인 '하자'가 있다고 생각한다. 예산, 다시 말해 독자의 '주머니 사정'에 대한 고려가 전혀 없다.

미술품을 사는 데 수천만 원에서 많게는 수억 원을 쓸 수 있는 기업 사장이나 임원, 혹은 전문직 종사자와 평범한 월급쟁이가 쓸 수 있는 금액은 차이가 있을 수밖에 없다. 이 책은 빠듯한 월급 탓에 자녀를 위해 학원을 하나 더 보낼까 말까, 보너스도 없는데 겨울 코트를 새로 장만해야 하나 말아야 하나 등을 고민하는, 필자와 같은 처지의 직장인을 위한 미술품 구매 안내서다.

'월급쟁이가 투자를 겸한 목적으로 미술품을 사려면 도대체 얼마를 들고 시작해야 할까?'

이 책은 이런 질문에서 출발한다. 필자가 제안하는 금액은 500만 원이다. "그렇게 비싸?" 하고 놀라는 이도 있을 것이다. 그러나 투자 목적이라면 이 정도는 줘야 제대로 된 작품을 산다는 건 미술시장에 처음 쇼핑을 갈 때 알고 가야 할 최소한의 정보다.

미술품은 공장에서 대량생산한 제조품이 아니다. 유일무이한(에디션이 있다 해도 한정적이다) 창작의 산물이다. 그 독창성이 가진 가치에 대가를 지불해야 한다. 그러므로 초보 컬렉터가 미술품을 살 때는 '얼마나 멋진가'보다 '얼마나 독창적인가'를 염두에 두는 것이 더 좋은 태도일 수 있다.

어디에서 사면 좋을까, 이 돈이면 뭘 살 수 있을까, 제대로 사려면 어떻게 해야 하나, 미술을 잘 모르는데도 살 수 있을까…. 이 책은 독자들이 궁금해할 법한 사항에 더 생생하고 구체적인 답을 주기 위해 실전의 경험을 토대로 집필되었다. 즉, 직접 500만 원을 들고 작품을 사러 나선 여정을 기록한 셈이다. 이를 위해 제일 먼저 한 일은 회사 옆 은행으로 달려간 것이다. 별도의 통장을 만들기 위해서였다. 애칭을 붙이자면 '아트 통장'이다. 가족용 통장에서 인출해 목돈 500만 원을 넣어뒀다. 내 생애 첫 번째 컬렉션이 회화든, 사진이든, 고미술품이든, 실험적인 영상 작품이든, 한 점 사는 데 500만 원을 반드시 사용하겠다는 각오이자 의지를 담은 금액이었다.

계좌를 개설하면서 은행 직원에게 용도를 말하는데 옆에서 듣고 있던 또 다른 직원 하나가 관심을 보였다.

"그런데… 그림을 사려면 어디로 가야 해요?"

그는 은행에 걸린 추상화 한 점을 가리켰다.

"저 그림, 볼 때마다 새로운 느낌이 들어 좋거든요. 그래서 사서 집에 걸어놓고 싶다는 생각이 들어요."

기분 좋은 우연이었다. 출발부터 천군만마를 얻은 듯했다. 이처럼 미술품을 사고 싶어도 정보가 없어 행동에 나서지 못하는 이들이 도처에 있을 것이라는 생각은 확신이 되어 이 책을 쓰는데 큰 동기를 부여했다.

미술은 문학·음악·영화·공연 등 다른 문화 장르와 마찬가지로 감상에 따른 기쁨을 준다. 한 점의 그림이 주는 감동은 유명 관현악단의 연주를 듣고 난 후의 감동과 다를 바 없다. 게다가 미술은 다른 장르가 절대 줄 수 없는 장점이 하나 있다. 바로 소장의 기쁨이다. 감상의 즐거움을 오롯이 내 것으로 독점하는 즐거움도 큰데, 장기적인 관점에서 보면 성공적인 투자로도 이어질 수 있으니 기쁨이 두 배다. 누구라도 솔깃할 미술 투자 성공 사례 하나를 소개해보고자 한다.

아직 마흔도 안 된 직장인 A씨. 2003년, 정치외교학을 전공하며 대학원에 재학 중이던 시절이다. 유럽 여행을 갔다가 독일의 한 화랑에 들를 기회가 생겨 전시 중이던 독일 생존 작가 게르하르트 리히터Gerhard Richter의 회화 작품을 샀다. 리히터는 사진과 회화, 추상과 구상의 경계를 넘나들며 회화를 재해석한 것으로 유명한 현대미술의 거장이다. 그림은 10호 크기였는데, 당시 A씨의 처지에는 거액인 4,000만 원 정도를 지불했다. 얼마나 사고 싶었던지 계약금 형식으로 선금 100만 원을 걸고 한국에 와서 잔금을 치렀다. 그는 "리히터는 미술사적 평가에 비해 시장에서 저평가돼 있다고 생각했다. 현재 내가 소장한 그림의 평가액

은 15~17억 원이다. 당시는 모험이었지만 지금은 내 인생의 보험이 됐다"며 흐뭇해한다.

A씨가 그림을 샀을 당시는 외환위기를 겪은 이후라 대학에선 주식 모의투자가 한창 유행하던 시절이다. 그러나 그는 컬렉터를 부모로 둔 덕분에 미술품이 주식과 마찬가지로 투자처가 된다는 걸 일찌감치 알았다. 평소에 수십에서 수백 만 원 정도의 작품을 몇 번 구매하던 끝에 모험을 감행한 결과가 소위 말하는 '대박'을 터뜨린 것이다.

'아무래도 그림을 사야겠다'는 열정과 미술시장에 대한 공부를 하면 필자는 감히 월급쟁이 컬렉터 누구라도 이렇게 될 것이라고 생각한다. 공부에 대해서는 너무 걱정하지 않아도 좋다. 미술에 빠져들면 공부는 저절로 된다. 좋아하는 작가, 화랑, 화풍, 시대, 책, 아트페어 등… 꼬리에 꼬리를 물고 미술 지식을 좇게 된다. 이 공부가 주식 투자를 위한 공부와는 조금 다른 점이 있다면 미술에 대해 알아갈수록 삶이 풍요로워진다는 점이다. 문화생활이라면 영화 관람이 거의 전부이던 일상이 화랑 순례로 채워지고, 간혹 열리는 '작가와의 만남'을 통해 제작에 얽힌 이야기를 들으며 미술애호가가 되는 삶을 상상해보라. 이렇게 빠져들어 하나둘 사게 된 미술품이 성공적인 투자가 돼 노년의 유럽 여행 경비가 되고, 중년 이후 새로운 직업까지 만들어준 사례도 책에서 만나볼 수 있다.

이 책이 독자들에게 교양과 지식을 넘어, 새로운 삶의 가능성

에 대한 안내가 되기를 희망한다.

　책을 쓰는 과정에서 미술관과 화랑 관계자, 미술 비평가 및 기획자, 그리고 무엇보다 예술가들을 무수히 만났다. 일일이 거명하기 어렵지만 그들의 모든 호의와 도움에 감사드린다. 흔쾌히 도판 사용을 허락해준 화랑과 작가들에게는 다시 한 번 고마움을 전한다.

<div align="right">

2018년 봄

손영옥

</div>

차례

책을 내며 • 4

1
컬렉팅에
다가가기

명품 가방 대신 미술품 구매를 권하다 • 17

첫 컬렉션의 예산 정하기 • 27

미술 전문가의 자금별 재테크 조언 • 35

저평가된 근대 동양화는 어떨까 • 45

500만 원으로 메디치가의 기분을 느끼다 • 59

컬렉션, 이제 중산층의 자격! • 69

2
**공부해야
할 것들**

그림은 어디에서 사야 할까 • 85

500만 원을 들고 미술 경매에 가다 • 93

삼청로 화랑가 1번지 탐방 • 105

월급쟁이 컬렉터를 위한 화랑 • 117

미술계의 '등단' 제도, 레지던시 작가를 만나다 • 133

축제처럼 즐기며 구입까지, 아트페어 • 145

미래의 미술 트렌드가 보이는 곳, 비엔날레 • 163

미술계 떡잎 감별법, 공모전 • 175

3
**즐거운
변화를
기다리다**

취미로 시작한 컬렉팅의 진화 • 189

그림을 모으다 미술 공부에 빠지다 • 199

미술품 가격은 어떻게 오르는가 • 211

한국 컬렉터의 보수적 취향 • 223

유니클로 입는 월급쟁이 컬렉터 • 237

우아하면서 치열한 컬렉터의 삶 • 249

화랑과 작가의 공생법 • 259

마무리하며 • 268

일러두기

- 본문에 사용된 부호는 작품·전시명은 〈 〉, 논문·도서명 등은 《 》, 미술계 행사·미술상 등은 ' '로 표시했습니다.
- 일부 도판은 저작권자와 연락이 닿지 않아 우선 수록했으나, 추후 저작권이 확인되는 대로 정식 절차를 거쳐 동의를 받겠습니다.

사랑하는 언니에게

1

컬렉팅에 다가가기

명품 가방 대신
미술품 구매를 권하다

미술품이 가진 무궁무진한 가능성

우스갯소리로 아내가 남편보다 더 좋아한다는 게 명품 가방이
다. 한국 여성의 유난한 명품 사랑은 루이뷔통 가방의 별명인
'3초秒 백' '지영이 백'이 말해준다. 오죽 사랑을 받으면 길 가다
3초마다 하나씩 눈에 띈다고, 지영이라는 이름만큼 흔하다고 그
런 별명이 붙었을까.

　명품 가방 하면, 어떤 장면 하나가 떠오르며 실없이 웃음이 난
다. 10년 전의 일이다. 지금은 대학생, 재수생으로 있는 두 아들
이 초등학생일 때다. 주식 잔고를 탈탈 털어 네 가족이 유럽 4개
국 패키지여행을 다녀온 적이 있다. 말이 유럽 여행이지 저가 여
행사에서 판매한 7박 9일짜리 프로그램을 따라 이탈리아, 스위
스, 프랑스, 영국을 정신없이 돌아다녔다. 스위스에서는 반나절
머물고 인증 샷을 찍은 게 전부다.

귀국 길, 런던 히드로 공항에서였다. 면세점 구경을 하다 이륙 시간이 다 돼 게이트 입구에서 기다리고 있을 때였다. 갑자기 사람들의 눈이 한쪽으로 쏠렸다.

"어머, 저 아줌마 에르메스 가방 들었어. 엄청 비쌀 텐데 남편이 사줬나 봐!"

여행 패키지를 함께했던 이들 중 60대 초반으로 보이는 부부를 향해 누군가 한 말이다. 척 봐도 남편이 가방을 사준 모양이었다. 토트백을 걸치고 남편의 팔짱을 낀 아내의 표정은 너무도 행복해 보였다. 남편 역시 인생의 큰 의무라도 마친 듯 뿌듯해 보였다. 일행 중 친구끼리 계를 해서 온 여성들이 명품 가방을 든 동년배 여성에 대해 한참 이야기하는 것을 보니 꽤 부러워하는 것 같았다.

한국 사회에서 명품 가방은 어쩌면 '21세기 신분증명서' 같은 게 아닐까. 잠시 생각이 많아지는 순간이었다.

명품 가방이라 해도 다 같은 것은 아니다. 100만 원 안짝에 살 수 있는 프라다도 있고, '3초 백'이라 불리는 루이뷔통은 200만 원이 넘고, 에르메스는 싼 게 800만 원 정도다.

이 책은 그 돈으로 명품 가방 대신에 그림 한 점 사는 건 어떠냐고 제안하기 위해 써졌다. 명품 가방이나 그림이나 다 자기만족 때문에 구입하는 거라고 생각할 수도 있지만 면밀히 들여다보면 출발부터가 다르다. 가방은 내가 들고 다니는 걸 남이 알아줄 때 오는 기쁨이 있다. 특히 타인으로부터의 인정 욕구가 강

한 한국인에게 명품 가방은 어쩌면 최소한의 투자로 가장 확실한 효과를 거둘 수 있는 방법인지도 모른다. 거기에 가방이라는 실용성도 있으니 일거양득이다.

그림은 어떤가? 실용성이 아주 없는 건 아니다. 거실에 걸면 인테리어 효과를 낸다. 문제는 거실에 있는 그림은 남에게 자랑하기가 쉽지 않다는 점이다. 집 안에 있는 금송아지 자랑하는 것과 똑같다. 그림을 보여주고 싶다는 이유로 손님을 자주 초대할 수도 없는 노릇이니 말이다. 때문에 그림은 스스로 좋아서 사는 자족적인 물건의 성격이 강하다.

사실 그림을 사는 이들은 아직까지 많지 않다. 냉장고, 텔레비전 같은 필수품도 아니고 한번에 최소 수백만 원은 들여야 하니 덜컥 지갑에서 돈을 꺼내기엔 부담스럽다. '교양 사치품'으로 분류해야 할지도 모를 일이다.

그러나 10년 후 돈이 될 그림이라면 어떤가. 주식보다 높은 수익률을 올리는 투자 상품이 될 수도 있다. 꾸준히 그림을 사 모았는데, 두세 개가 대박이 터져 엄청난 수익을 봤다는 컬렉터도 있다. 5~10년은 기다려야 하는 참을성이 필요하다지만, 중년이 되니 깨닫는다. 5~10년 정말 후딱 간다. 수백만 원 주고 산 그림이 수천만 원으로 올라 자식에게 손 안 벌리고 노년에 유럽 여행을 갈 수 있는 경비가 빠진다면 혹하지 않는가. 좀 더 과감하게 지른 그림 한 점이 10년 후 딸 혼수 자금 밑천이 될지 누가 아는가.

컬렉션을 더 제대로 하기 위해 뒤늦게 미술 공부에 빠지고, 주말마다 골프장 대신 화랑을 순회하는 새로운 취미가 생겨나 삶

이 풍요로워진다면 어떤가. 또 수십 년 모은 컬렉션을 바탕으로 노년에 미술관이나 화랑을 차리는 등 자신도 예상하지 못했던 새로운 인생이 열린다면, 이보다 매혹적인 투자가 있을까.

혹 그림 값이 오르지 않으면 어떤가. 반해서 산 그림이라 그냥 보고 있으면 편안해지고 위로가 된다면. 걸려 있는 것만으로도 집 안이 환해지는 장식이 된다면 그것도 좋다. 무엇보다 '키다리 아저씨'가 된 기분으로 내가 사준 그림 한 점이 당장의 생활고, 미래의 불확실성 등 이중고와 싸우며 예술혼을 불태우는 젊은 예술가에게 격려와 후원이 된다면, 그래서 사과 한 입 베문 것만큼이라도 메디치가의 기분을 맛볼 수 있다면. 생애 첫 구매한 작품은 이런 모든 가능성을 품은 씨앗이다.

생애 첫 컬렉션을 향한 여정

고백건대 나 역시 미술품 수집에 관심을 가진 지는 그리 오래되지 않았다. 미술 담당 기자로 일하면서도 미술품의 가격과 주머니 사정 탓에 신경을 쓰지 못한 것이다. 신문에서 미술품 가격은 최고가 경신 등 뉴스에 다룰 만한 내용이 있을 때 기사가 된다. 이를 테면 "김환기 화백의 청색 점화 〈고요〉 65억500만 원… 한국 미술품 최고가 경신" 같은 것들이다. 내가 그동안 작성한 전시회 기사에서 다룬 유명 작가들의 작품 가격은 싼 게 수천만 원이며 대부분 수억, 수십억 원을 호가한다. 그런 가격 때문에 그동

안 구매에는 별 관심이 없었다.

그러나 그림을 사겠다는 생각을 아주 안 해본 것은 아니다. 실행에 옮긴 적도 있고 사지 못해 지금도 몹시 안타까운 마음이 드는 사례도 있다. 1994년 신혼 초, 당시 직장 생활 5년 차일 때다. 판화 한 점을 사겠다고 했다가 남편과 언쟁을 벌였다. 당시는 신도시가 여기저기 개발되면서 거실 장식용 판화가 유행하던 때다. 사려던 판화 가격은 25만 원 정도. 그때 우리 집 텔레비전 가격도 그 정도였다. 신혼살림으로 많다면 많고 적다면 적은 금액인데, 남편의 반응이 의외였다. '웬 유한마담이냐'는 투였다. 그랬던 그의 태도가 180도 달라진 건 남편의 지인이 놀러와 무지몽매를 벗어나게 해준 덕분이다. 요지는 그림이 감상용을 넘어 투자 상품이 될 수도 있다는 거였다.

또 한 번의 경험은 1995년 5월의 일이다. 당시 화랑협회가 화랑의 문턱을 낮추겠다며 유명 작가부터 신진 작가까지 모든 작가의 작품을 파격적으로 일괄 100만 원에 판매하는 행사를 가졌다. 서울과 지방의 117개 화랑이 참여하는 이 행사는 박서보, 이대원, 서세옥 등 낯익은 유명 작가의 소품도 100만 원에 살 수 있는 기회였다.

그때 강요배 작가를 알게 됐다. 학고재갤러리에서 전시가 열렸는데, 기억 속 그의 유화는 들풀, 호박 등 농촌의 풍경을 그린 것이었다. 그중에서도 유독 나를 사로잡은 건 파밭 그림이었다. 파, 아니 파밭도 미술 소재가 될 수 있구나, 솔직히 놀랐다. 그림을 보는 순간 유년의 따스한 기억이 소환됐다. 나는 방학이면 시

골 할머니 댁에 놀러 갔다. 할머니가 구부정히 허리 굽혀 일하던 그 밭에서 보던 푸른 파 줄기의 투박함과 넘치는 힘, 농사꾼 아내의 거친 손등이 고스란히 느껴졌다.

야외의 꽃이나 풀을 그리는 화가는 많지만 강요배 작가가 눈길을 준 것은 장미, 양귀비 같은 화려한 것이 아니었다. 베어내야 할 잡풀조차 화폭의 주인공으로 모셨다. 풍경 소재의 민중적 확장이라는 느낌이 와락 들었다. 19세기 프랑스 화가 귀스타브 쿠르베가 그때까지 초상화의 주인공이던 귀족을 밀어내고 평범한 사람들을 화폭에 담기 시작해 사실주의 시대를 개척한 것처럼 말이다.

문제는 가격이다. 아무리 파격적인 할인이라지만 직장 초년생에게는 부담이 되는 금액이었다. 미술을 담당하던 한참 선배에게 쭈뼛쭈뼛 물었다.

"선배, 화랑에선 3개월 할부는 안 되나요?"

조금 생각하던 선배가 답했다.

"무리가 되면… 안 사는 게 낫지 않을까."

더는 이야기를 못 꺼냈다. 결국 강요배 작가의 그림은 그렇게 날아갔다. 사고자 하는 의지가 부족했는지도 모른다. '한국적 인상주의 화가' 강요배는 그때도 알려진 작가였지만 이후 '이중섭 미술상' 등 여러 상을 수상하며 더욱 비싼 작가가 됐다.

그림을 사는 것은 열정 못지않게 용기가 필요한 행위다. '지름신'이 강림해야 가능한 일인지도 모른다. 주변의 컬렉터들은 말

한다. 첫 구매가 힘들지 한 번 사고 나면 계속 사게 된다고. 그러
나 생애 첫 컬렉션과 만나는 건 운명이라고 생각한다.

나는 생애 첫 작품 구매를 위해 500만 원이라는 '큰돈'으로 도
전하기로 했다. 왜 500만 원인가에 대해서는 차차 이야기할 것
이다. 이 책은 어느 날 내 집에 걸릴 미지의 작품을 찾아가는 여
행기이자 도전기이다.

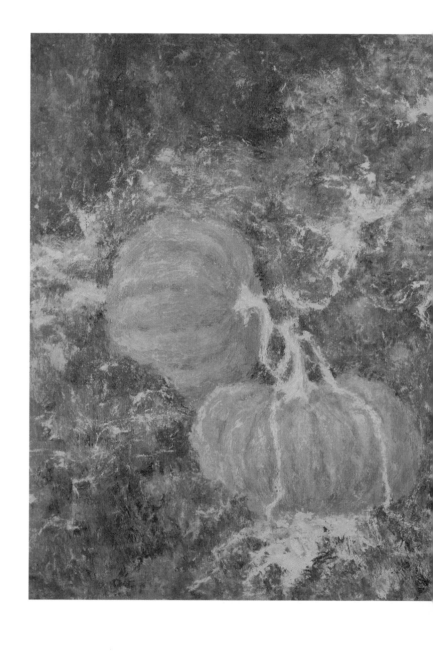

〈귀덕 호박〉, 강요배
캔버스에 아크릴, 112×145.5cm, 2010,
학고재갤러리 제공.

첫 컬렉션의
예산 정하기

300만 원 VS 500만 원

자동차든 냉장고든 아니면 집이든 뭔가를 살 때는 예산이 중요하다. 나는 처음에 미술품 가격으로 300만 원 정도를 생각했다가 500만 원으로 상향하자고 마음을 먹었다. 월급쟁이의 첫 구매치고는 다소 과감할 수도 있는 금액이다. 주변에 물어보니 직장 생활 10년 차인 40대 초반 워킹맘 K씨, 출판사 대표인 J씨도 500만 원은 부담스럽단다.

"그럼 200~300만 원 정도?" 하고 물었더니 그제야 고개를 끄덕인다.

2016년 9월 초, 동대문디자인플라자DDP에서 열린 '어포더블 아트페어Affordable Art Fair'에서도 비슷한 분위기가 느껴졌다. 글로벌 아트페어인 어포더블은 '감당할 수 있는 가격'이라는 단어 뜻처럼 합리적인 그림 가격을 내걸고 50만 원부터 최고 1,000만 원

까지의 작품을 파는 미술품 시장이다. 그러나 1,000만 원은 상한선일 뿐 실제로 판매가 돼 빨간 딱지가 붙은 그림은 200~300만 원 정도 가격이 대부분이었다. 심지어 엽서 크기의 15만 원짜리 그림에도 빨간 딱지가 붙어 있었다. 행사가 공교롭게 명절을 앞두고 열려 제수 비용 등 큰돈이 나갈 시점이라 그런 것만은 아닐 터다. 컬렉터가 아닌 평범한 월급쟁이가 선뜻 지갑에서 꺼낼 수 있는 돈이 그 정도 자금 아닐까.

화랑 부스에 걸린 작품을 꽤나 꼼꼼히 보는 40대 초반의 여성 둘이 눈에 띄었다. 친구 사이로 보이는데, 한 사람은 청바지와 티셔츠에 백팩을 맨, 다른 한 친구는 면직 플레어스커트를 입은 아주 편안한 차림새였다. 프리랜서로 일한다는 그들은 앞으로 사 볼까 해서 구경 삼아 왔다고 했다.

"그림 사는 데 부담을 덜 느끼고 지갑에서 꺼낼 수 있는 돈은 150만 원 정도 아닐까요? 초반에 그림에 대해 잘 모르면서 300만 원은 선뜻 꺼내기가 쉽지 않을 것 같아요. 그래도 정말 마음에 드는 작품은 해외여행 포기하는 셈 치고 큰맘 먹고 살 수 있을 것 같아요."

그러면서 백팩을 맨 여성이 친구에게 동의를 구하듯 말했다.

"있지, 아까 그 그림 괜찮았지? 정말 사고 싶었거든요. 300만 원이던데. 그 그림 앞에서 제일 오래 있었어요."

그런데 한 번 사본 사람은 좀 달랐다. 스케일이 커진다고나 할까. 괜찮은 그림이라면 가격이 결코 싸지 않다는 걸 알기 때문일 것이다. 각각 삼성전자와 SK하이닉스에 다닌다는 직장 10년 차

30대 후반 동갑내기 부부. A갤러리 부스에서 210만 원짜리 그림을 막 포장하는 그들의 표정은 꽤 흡족해 보였다. 그들이 구입한 것은 펭귄, 낙타 같은 동물들이 화랑에서 그림을 구경하는 귀엽고 환상적인 회화였다. 남편의 손에는 다른 화랑 부스에서 80만 원에 샀다는 보다 작은 크기의 그림이 포장된 채 들려 있었다.

"이번이 네 번째 구매예요. 신혼인데, 내 집이 생기니 그림을 사서 장식하고 싶어요. 좀 큰 건 침실에 걸 거고, 작은 건 다른 방에 걸 거예요. 아, 정말 너무 맘에 들어요."

앞으로 500만 원도 쓸 용의가 있냐고 묻자 아내가 답했다.

"500만 원요? 저희 수입에 좀 부담스럽긴 하지만, 맘에 드는 그림이면 충분히 그 정도는 쓸 수 있어요."

옆에서 남편이 거들었다.

"500만 원이요? 전 5,000만 원까지도 생각하고 있어요. 진짜 좋은 그림이라면요."

선배의 미술품 상담

300만 원으로 할까, 500만 원으로 할까. 나 역시 '실탄' 비용을 정하기까지 고민이 많았다. 결국 500만 원으로 상향하겠다고 마음을 먹은 건 미술 기자로 일하며 작가, 미술 비평가, 화랑 주인으로부터 주워들은 바가 있어서다. 그들은 입을 모아 말했다.

"300만 원이요? 그 돈으로 좋은 작품 사기 쉽지 않을걸요."

어떤 이는 생애 첫 컬렉션 비용으로 한 달 월급을 추천한다. 300만 원 혹은 500만 원은 직장 연차에 따른 월급 차이이기도 하다. 그럼 대리급은 300만 원, 과장은 500만 원짜리를 구매해야 하는 걸까. 정답은 아니라고 본다.

미술시장에서 300만 원, 혹은 500만 원의 구매력 차이가 갖는 의미는 무엇일까. 300만 원이나 500만 원이나 그게 그거일까? 아니면 200만 원을 더 쓰는 것이 10년 후가 달라지는 결정적 차이를 만들어낼 수 있을까? 그렇다면 200만 원을 더 쓰면 선택의 폭도 훨씬 넓어지는 것일까?

비슷한 고민은 고가의 가전제품을 살 때도 있을 것이다. 냉장고를 살 때도 고급 사양을 사려면 300만 원으론 예산이 부족할 수 있다. 하이마트 홈페이지에 들어가 봤더니 500만 원짜리 양문형 고급 냉장고도 있다. 미술품 역시 그렇다. 더욱이 실용성만을 따져서는 안 되는 게 미술품의 세계다. 그림이야말로 싸다고 좋은 게 아니니 조금 더 지출하자는 생각이 들었다.

첫 구매 미술품의 가격에 관련된 에피소드를 하나 소개한다. 아는 선배가 어느 날 상담 좀 하자고 했다. 신문사에서 미술을 담당하니 조언을 구하고 싶다며 스마트폰으로 찍은 사진을 보여줬다. 유화로 그린 파란색 톤의 비구상 작품이 보였다. 그 선배는 사람 좋기로는 소문이 났지만 확실히 '문화를 적극적으로 즐기는 타입'은 아니었다. 문화생활이라면 영화 관람이 전부고, 어쩌다 기회가 생기면 오페라나 오케스트라 공연을 보러 가는 정도

였다. 내가 관찰한 그는 그랬다. 화랑과는 거리가 멀어 보였다.

"집 거실 소파 뒤에 그림 한 점 떡 걸어두고 싶거든. 우리도 그런 게 어울리는 나이가 된 것 같아서. 마침 고등학교 동창이 서울에서 개인전을 했는데, 전시 오픈식에 갔다가 부탁도 있고 해서 한 점 사주기로 했어. 이걸 사기로 했는데…"라며 자신이 없는 듯 말끝을 흐렸다.

"선배, 근데 얼마에 사셨어요?"

"200만 원이야. 친구가 조금 깎아주더라고."

순간 가슴을 쓸어내렸다. 작품 수준을 운운할 것도 없었다. 그림 호수도 모르는 선배였다. 사진으로 봐선 40이나 50호 정도의 크기 같았다.

"선배, 잘 사셨어요. 좋은 가격인 듯해요. 미술대학을 갓 졸업한 병아리 작가도 그런 크기면 그 정도는 줘야 해요."

선배의 동창이라면 50대 중반이다. 50대 중반에 저 정도 크기의 유화를 수백만 원에 파는 작가라면, 소위 잘나가는 작가로 보기는 힘들다는 미술시장 관계자의 객관적 평가는 전하지 못했다.

아내와 세 딸이 있는 그 선배네 가족은 그 그림과 함께 살게 된 이후 행복해한다. 거실 소파 뒤 그림을 보면 괜히 기분이 좋아진다고. 그 선배는 잘 산 것일까? 난 그렇다고 본다. 구매자가 만족하면 그걸로 끝이다. 오르거나 말거나, 미술시장과 평단의 인정을 받거나 말거나, 내가 좋으면 그뿐이라고 생각할 수도 있다. 집 안 인테리어 용도도 충분히 충족시켰다. 작품을 살 때는 각자의 용도와 목적에 부합하면 된다.

그러나 내가 앞으로 구입할 미술품은 조금 더 가치가 있었으면 했다. 미술품의 가치를 어느 정도 객관적으로 보여주는 것은 가격의 등락이다. 큐레이터, 미술 평론가들이 미술사적으로 중요하다고 여기는 문제작은 점점 미술시장에서 인정받으며 가격이 오른다. 5~10년 뒤 열 배, 많게는 백 배까지 가격이 뛴 작품도 있다는 컬렉터들의 성공담이 귓가를 뱅뱅 돈다.

지금은 한 점에 10~20억 원 넘게 팔리며 우리나라 생존 작가로는 작품 가격이 제일 비싼 이우환 선생만 봐도 젊은 시절에는 그렇지 않았다. 그런 싹수 있는 작품은 처음부터 조금 더 비용을 지불해야 할지도 모른다. 나는 집 안 장식은 물론 자기만족을 넘어 '좋으면서도 중요한' 작품을 사고 싶었다. 이왕이면 5년 후, 10년 후 인정받는 그림, 덩달아 가격도 올라 기분 좋아질 그림 말이다. 그렇다면 그런 작품을 살 때 미술시장에서 300만 원과 500만 원은 어느 정도의 의미 있는 가격 차이일까. 전문가에게 물어봐야겠다.

〈선으로부터(From Line No.78022)〉, 이우환
캔버스에 유채, 97×130.5cm, 1978, 작가 제공.
2016년 10월, 16회 서울옥션 홍콩 경매에 출품된 이 작품은 7억6,100만 원에 낙찰됐다.

미술 전문가의
자금별 재테크 조언

뭐든 잘 모를 땐 그 분야 전문가에게 조언을 구하는 것이 최고다. 300만 원으로 살 수 있는 미술품이 있는지, 어떤 장르가 가능한지, 차라리 500만 원으로 올리면 어떨지, 미술시장 관계자들에게 의견을 물어봤다.

유명 작가의 작은 그림은 어떨까

우선 서울옥션의 최윤석 상무를 만났다. 그는 대학에서 철학과 미학을 전공한 후 기자로 일하다 미술이 좋아 6년 만에 그만두고 서울옥션에서 지금까지 근무하고 있다.

"300만 원이요? 회화보다는 에디션(한정된 수량으로 제작되는 작품)이 있는 사진이나 조각 작품이 저렴합니다. 그 정도면 작은 크기의 조각도 괜찮을 겁니다. 높이 30센티 정도요. 그런 크기면

〈새〉, 이영학
스틸, 대(에디션 21개) : 20×13×42cm, 소(에디션 27개) : 26×13×34cm, 1990년대 제작, 서울옥션 제공. 낙찰가 200만 원.

거실에 장식하기에도 그만이고요. 옥션에선 이영학, 유영교, 전뢰진, 심인자 등의 조각 소품이 인기가 있습니다. 사진도 살 만하지만 조각보다는 좀 더 지불해야 할 겁니다.

아니면 유명 작가의 1~2호 크기, 커봐야 10호 미만의 작은 그림은 어떨까요. '장미의 화가'로 불리는 황염수 작가의 꽃 그림 같은 게 대표적인데요. 이런 그림은 사이즈가 크면 오히려 매력이 떨어져요. 인기 작가인데다 장식성도 뛰어나 생애 첫 그림을 구매하는 이들이라면 부담 없이 지갑을 열 수 있는 아이템이지요. '꽃의 화가' '설악산의 화가'로 불리는 김종학 작가의 소품도 추천하고 싶군요. 3호 이내의 크기에 캔버스 혹은 과반에 원색으

<풍경>, 김종학
과반에 아크릴, 29.5×35×5.5cm, 2002, 작가 제공.
소품임에도 2016년 6월 29일, 140회 서울옥션 미술품 경매에서 1,400만 원에 낙찰됐다.

로 꽃과 새를 그린 작품은 700~1,000만 원 정도인데, 환한 에너
지가 느껴져서 그런지 아주 사랑을 받습니다.

이런 소품은 유명 작가의 작품을 소장하고 있다는 만족감을
주면서 동시에 장식적인 효과도 뛰어납니다. 다만 소품이라 큰
가격 상승을 기대하기는 어렵겠지요. 향후 높은 상승폭을 기대
한다면 떠오르는 신진 작가의 작품을 사는 것도 괜찮습니다. 대
학원을 갓 졸업하고 전시회 한두 번 개최가 전부인 청년 작가의
작품은 100호 크기가 500~600만 원 정도입니다. 거실에 100호

크기는 충분히 걸 수 있지요. 안방이라면 20~30호 정도가 적당
할 거고요. 젊은 작가를 후원하는 의미도 있어 추천합니다. 다만
이들이 성장하기까지 최소 5년, 길면 10~20년은 기다려야 한다
는 단점이 있습니다.

　단기간에 투자 수익을 거두려면 2차 시장이 형성돼 어느 정도
인지도가 있는 중견 작가, 그래서 언제든지 시장에 내다 팔 수 있
는 작가를 고르는 게 좋습니다. 이런 작가의 작품은 10~30호 크
기를 2,000~3,000만 원에 살 수 있습니다. 어떤 경우에는 1,000만
원도 가능할 겁니다."

제대로 된 한 점으로 시작하라

다음은 사진을 주로 취급하는 화랑인 갤러리룩스의 심혜인 대표
의 이야기를 들어봤다. 그는 대학에서 미술을 전공한 후 2000년
뉴욕에서 연수하며 사진의 매력에 빠져 사진 화랑을 운영하게 되
었다. 현재는 회화, 설치 등으로 영역을 확장하고 있다.

　"사진 작품은 판화처럼 에디션이 있다 보니 회화에 비해 저렴
한 것으로 인식되고 있어요. 그러나 요샌 옛날에 비해 사정이 많
이 달라졌어요. 판화는 가격이 좀 낮지만, 사진은 2007~2008년
미술시장 호황 이후 가격이 많이 올랐어요.

　사진 작품도 200~300만 원으로는 30대 젊은 작가, 그러니까
대학을 졸업하고 전시회를 두세 번 정도 가진 작가의 20~30호

그림의 크기

호수	인물(Figure)	풍경 (Paysage)	호수	인물 (Figure)	풍경 (Paysage)
1	22.1×16.6	22.1×14.0	40	100.0×80.0	100.0×72.7
5	35.0×27.3	34.8×24.3	50	116.7×90.9	116.7×80.3
10	53.0×45.5	53.0×40.9	60	130.3×97.0	130.3×89.4
12	60.6×50.0	60.6×45.5	80	145.5×112.1	145.5×97.0
15	65.2×53.0	65.2×50.0	100	162.2×130.3	162.2×112.1
20	72.7×60.6	72.7×53.0	120	193.9×130.3	193.9×112.1
25	80.3×65.2	80.3×60.6	150	227.3×181.3	227.3×162.1
30	90.9×72.7	90.9×65.2	200	259.1×193.9	259.1×181.8

단위: cm

정도 크기를 살 수 있겠네요. 개인전을 딱 한 번 연 작가는 아무래도 위험 부담이 있지요. 저는 적어도 개인전 두세 번은 한 작가를 컬렉터한테 권해요. 우리도 이 작가가 지속적으로 작품 활동을 할까 걱정스럽고, 적어도 그 정도의 개인전은 치러야 안정적이라고 볼 수 있는 거지요. 또 예전과 비교해서 작품 수준이 발전하고 있는지, 일관되게 같은 맥락으로 활동을 하고 있는지를 봐요. 제대로 된 작가라면 고유의 작품 세계가 있어야지 이랬다저랬다 하면 아마추어로 작가 인생이 끝나버릴 수 있거든요.

그렇게 고른 작가도 시장에서 인정받아 내가 산 작품이 대박이 나려면 20~30년은 갖고 있어야지요. 20년 후라고 해도 그렇게 먼 미래라고는 생각하지 않아요.

처음 작품을 고르는 분에게 조언을 하자면, 두 점 살 걸로 제대로 된 한 점을 사라고 하고 싶어요. 200~300만 원이 아니라 다

른 곳에 쓸 돈을 아껴서 500~600만 원으로 구입하라고요. 그 정도 돈이면 50대 이상 중견 작가의 사진 작품을 20~30호 크기로 살 수 있습니다. 예를 들면 원성원, 김수강, 구성연 같은 작가들은 100호 이상의 큰 작업은 물론이고 작은 사이즈의 작품을 내놓기도 합니다. 이런 작가들이라면 10년 안엔, 빠르면 5~6년 안에는 내 선택이 잘못되지 않았다는 걸 느끼게 해줄 겁니다.

조금 더 여유가 있다면 사진도 1,000만 원으로 예산을 잡으면 굉장히 선택의 폭이 넓어져요. 유화를 구입할 수도 있는 비용이지만 현대인의 주거 분위기에는 사진이 더 어울려요. 모던하고 깔끔하게 떨어지는 맛이 있고, 굉장히 젊은 느낌을 주니까요."

개화기 동양화가의 작품은 어떨까

우리나라 메이저 화랑 중 하나인 학고재갤러리. 고미술품을 취급하는 화랑에서 출발해 현대미술로 확장하며 공격적인 활동을 펼치고 있는 곳이다. 학고재갤러리의 우찬규 대표를 만나 생애 첫 번째 미술품 구매 가격에 대해 물어봤다.

"미술품은 양보다 질입니다. 300만 원짜리 두점보다는 잘 판단해서 500~600만 원으로 한 점을 사는 게 낫다고 생각합니다. 300만 원 정도면 어느 정도 검증된 젊은 작가의 5호 크기 정도는 살 수 있겠네요. 학고재 전속 작가인 마리킴의 경우가 그렇습니다. 또 다른 젊은 작가인 허수영은 아주 작은 사이즈는 잘 그리지

〈병과 꽈리〉, 김수강
검프린트, 45×68cm, 2012, 갤리리룩스 제공.

않습니다. 500~600만 원이면 이 작가의 20~30호 크기의 작품을 살 수 있지요.

젊은 작가의 작품에 투자하기가 걱정이 된다면 대가의 소품을 권하고 싶습니다. 강요배 작가의 10호 크기 작품은 1,000만 원 정도에 살 수가 있습니다.

그러나 지출액을 반드시 300~500만 원으로 해야 한다면 개화기 동양화가의 작품을 권하고 싶어요. 한국미술사에서도 인정받는 작가들인데 너무 저평가돼 있거든요. 마냥 그렇게 가격이 낮은 상태로 갈 수는 없으니까요. 김응원, 김규진, 김진우 등이 그런 예인데 이들의 서화 작품은 100만 원으로도 괜찮은 걸 살 수 있습니다. 500만 원이면 그런 그림 다섯 점을 살 수 있는 돈이네요. 사두면 최소 5년 이상, 최대 10년 후면 반드시 오를 겁니다."

판화 에디션은 어떨까

컬렉터 시절부터 100억대 작품을 수집해온 것으로 유명한 안혜령 리안갤러리 대표를 만났다. 알렉스 카츠Alex Katz, 데미안 허스트Damien Hirst, 짐 다인Jim Dine, 데이비드 살리David Salle, 키키 스미스Kiki Smith, 프랭크 스텔라Frank Stella의 개인전을 선보이며 단박에 미술계의 주목을 받은 그였다.

"젊고 유망한 작가의 작품을 사서 오를 때까지 기다리는 것도 좋지요. 그런데 마냥 기다리는 건 좀 지루하지 않나요? 500만

원 정도 예산이면 차라리 유명한 국내외 작가의 원본 회화 작품을 판화로 찍은 에디션을 사는 것도 괜찮을 것 같습니다. 이를테면 구사마 야요이草間彌生, 데미안 허스트 등의 석판화 같은 거지요. 물량이 한정된 에디션이다 보니 시간이 지나면 반드시 오릅니다. 그동안 구사마 야요이의 판화를 사서 친지 결혼 선물로 주곤 했는데, 그게 오르더라고요.

미술품은 싸다고 현혹되어서는 안 된다고 생각합니다. 심하게 말하면 '싼 게 비지떡'일 수 있어요. 작품의 가격이 높은 데는 다 그럴 만한 이유가 있습니다. 그래서 미술품으로 정말 수익을 내고 싶다면 1,000만 원은 투자하는 게 좋지요."

필자는 안혜령 대표의 이야기를 듣고 서울옥션 경매에서 2016년에 300만 원 이하에 낙찰된 판화 에디션 작품을 찾아보았다. '현대미술계의 악동'으로 불리는 영국의 데미안 허스트, 일본 팝아트 대표 작가 중 하나인 나라 요시토모奈良美智, '오타쿠 예술가' 무라카미 다카시村上隆, 프랑스 '구상 회화의 왕자' 베르나르 뷔페Bernard Buffet 등 유명 작가의 판화 작품이 눈에 띄었다. 확실히 인기 품목인 걸 보여준다.

두세 점 살 걸 합쳐서 좋은 것 한 점을 구입하라는 미술 전문가들의 의견이 특히 기억에 남는다. 그런데 투자의 관점이라면 1,000만 원 이상은 지불하는 게 좋다니, 이거 어떻게 해야 하나…. 하지만 주머니 사정도 그렇고 어쨌든 첫 컬렉션이다. 욕심 부리지 말고 500만 원으로 시작해보기로 했다.

저평가된 근대 동양화는
어떨까

저평가된 동양화를 지금 구입하는 게 좋다는 우찬규 학고재갤러리 대표의 조언이 솔깃하다. 500만 원이면 좋은 작품을 다섯 점까지 살 수 있다니, 사기도 전에 벌써 부자가 된 기분이다.

한 작품당 100만 원이면 전혀 부담이 되지 않는 금액이고, 저평가된 주식이 그렇듯 언젠가는 반등의 시점이 올 테니 기대가 된다. 물론 그때가 언제일지가 문제인데, 좋아하는 옛 서화를 걸어두고 아침저녁 완상하며 즐거워진다면 그것으로도 족하지 않을까. 옛 선비들은 이를 '와유臥遊'라 했다. 누워서 유람한다는 뜻으로, 명승이나 산수를 그린 그림을 보며 즐기는 것을 비유적으로 이른 말이다. 서화를 걸어둔다면 장소로는 서재가 제격이지 싶다. 오래된 책에서 나는 싸한 냄새가 서화의 고즈넉한 분위기와 잘 어울릴 것 같다.

고서화, 옛사람과 오늘의 내가 나누는 대화

나이를 먹으니 동양화가 점점 좋아진다. 한지나 비단에 스며 퍼지는 먹의 느낌, 붓 가는 대로 그렸다는 문인화의 꾸미지 않은 세련됨, 성긴 붓질과 여백에서 느껴지는 여유. 중년이 되면 아무래도 도전하기보다는 욕심을 내려놓게 되는데, 그런 태도가 고서화에서 풍기는 여유와 닮았다고나 할까.

언젠가 경기도 과천에 사는 한 컬렉터의 집을 방문한 적이 있다. 졸저《조선의 그림 수집가들》(글항아리, 2010)을 출간해 선물로 주었는데, 이렇게 말하지 뭔가.

"저희 집에 소장하고 있는 서화 열 점 정도가 이 책에 실린 것 같네요."

대단한 컬렉터라고는 들었지만 그 정도일 줄은 몰랐다. 또 인상 깊었던 것은 그 집 서재에서 만난 다산 정약용의 아주 작은 산수화 한 점. 정약용은 문인화 실력이 탁월했던 선비는 아니었다. 그림 수준은 그야말로 고졸했다. 그러나 그의 수묵 산수화에서는 세속의 정치 경쟁에서는 졌으나 실망하지 않고 저술가라는 자신만의 길을 표표히 걸어간 조선 시대 대학자의 고결한 정신 같은 게 느껴졌다. 이처럼 고서화를 감상하는 행위는 옛 선인과 지금의 내가 교감하는 멋진 일이다.

하지만 동양화는 한국의 산업화·도시화가 진행되며 푸대접을 받고 있다. 그 원인을 학문적으로 분석하지는 못했지만, 근대화와 경제 발전 과정은 서구 문물의 유입과 추종으로 이어졌고,

결국 우리 것을 홀대하게 된 것이 아닐까 생각해본다.

한국인 서양화가가 출현한 것은 일제강점기인 1910년대 중반부터다. 최초의 양화가인 고희동이 일본에서 돌아온 것이 1915년이다. 이어 김관호(1916년), 김찬영(1918년), 나혜석(1918년) 등이 일본에서 유학 후 차례로 귀국했다. 1920년대에 이르자 유학파들이 더 늘어나면서 해방 이전까지 서울과 지방 주요 도시에서 개인전이 활발하게 열렸다.

그럼에도 불구하고 1960~1970년대 미술시장의 대세는 동양화였다. 이른바 동양화 '6대가' '10대가'들의 작품이 크게 인기가 있었다. 1956년, 이대원 화백이 경영하던 서울 반도호텔(1973년 롯데호텔이 인수) 내 반도화랑에서 일하다가, 독립해 1970년 인사동에 갤러리현대의 전신을 차린 '화랑사의 산증인' 박명자 회장은 당시를 이렇게 회고한다.

"1964년 박 전 대통령이 해외 차관을 얻으러 미국과 독일에 갈 때 제일 잘나가는 국내 화가가 누구냐며 우리 화랑으로 연락이 왔습니다. 그때는 서양화가 인기가 없었고 동양화가 최고였어요. 청전 이상범이 제일 인기였지요. 10폭 산수화 병풍을 당시 최고가인 60만 원에 사 미국에 갖고 가셨어요. 독일에 갈 때는 심산 노수현의 병풍 그림을 50만 원에 구입해 가셨지요."

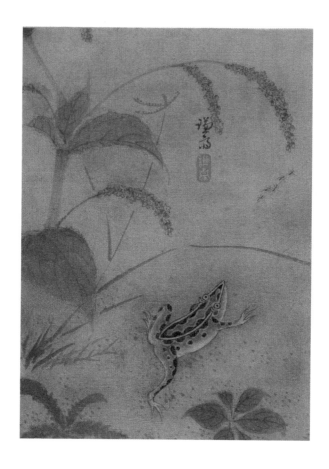

〈요화하마도(蓼花蝦蟆圖)〉, 정선

비단에 수묵담채, 20×14.8cm, 18세기, 마이아트옥션 제공.

이 그림은 2016년 8월 30일, 마이아트옥션 경매에서 6,800만 원에 낙찰됐다. 겸재의 그림은 여전히 비싼 가격을 지불해야 하는 인기 고서화다. 한여름 여뀌 풀 아래 더위를 식히며 쉬고 있는 개구리가 곤충을 향해 뛰어오르는 모습을 사실적이고 역동적으로 묘사한 걸작이다. 관직에 나아가고자 하는 선비의 바람을 담은 것으로 해석된다.

동양화는 왜 내리막길을 걸었을까

무엇이 동양화 작품의 가격 하락을 불러왔을까. 주거 문화의 변화를 들 수 있을 것이다. 예전 한옥이 주된 가옥 형태이던 시절에는 제법 유복한 가정에는 집집마다 동양화 한 점이 걸려 있었다. 그러다 아파트 문화로 대체되면서 집 안에서 동양화는 빠르게 자취를 감추기 시작했다.

여기에 서울 인사동에 모여 있던 고미술상들이 2002년 문화지구 지정 이후 임대료 상승 여파로 문을 닫거나 답십리 등으로 떠나고, 위작 유통이 되풀이되면서 신뢰를 잃은 점 등 여러 요인이 복합적으로 작용했을 것이다. 문화재 나이를 50년으로 정한 문화재보호법 개정이 결정타를 날렸다는 분석도 있다.

문화재는 100년은 돼야 한다는 게 통념이다. 대부분의 나라가 법으로 그렇게 규정하고 있다. 그러나 2008년, 우리나라 법에서는 문화재 자격을 부여하는 최소 나이를 50년으로 바꿨다. 근대 유산을 보호하자는 취지에서 법이 개정됐지만, 문화재 나이가 지나치게 젊어지다 보니 생겨나는 문제도 적지 않다.

제작·형성된 지 50년 이상 되면 문화재가 될 자격이 주어져 1960년대 초반에 제작된 뻥튀기 기계 같은 산업품도 해외 전시를 위해 반출하려면 일일이 정부 심사를 받아야 하는 상황이 됐다. 고미술상들은 "해외 반출이 어렵다 보니 고미술품이 나라 안에서만 맴맴 돌고, 결국 값이 하락하는 사태가 벌어졌다"고 하소연한다.

문화재 나이가 젊어지며 결정타를 입은 건 일제강점기 전후 활동했던 근대기 서화가들이다. 청전 이상범, 소정 변관식 같은 스타 동양화 작가의 인기는 그나마 답보 수준을 보이고 있지만, 의재 허백련, 풍곡 성재휴 등의 작품은 고전하고 있다. 남농 허건의 작품 값은 1980년대에 비해 반 토막이 됐다고 한다.

동양화가 아파트 거실에는 어울리지 않아 꺼린다는 사람도 있다. 그러나 요즘에는 족자나 병풍 등 전통적인 표구 방식 대신에 현대적인 감각의 표구를 하기도 한다. 평생 표구에 종사해온 이효우 낙원표구사 대표의 작업물이 그러하다. 2016년 6월, 가나아트센터에서 그의 구술집《풀 바르며 산 세월》을 발간하면서 출간 기념 전시회가 열렸다. 여기에서 그는 취미 삼아 모은 조선시대 한시 서예 작품을 그간 갈고닦은 족자와 병풍 꾸밈 솜씨로 표구한 30여 점을 선보였다. 전통 기법을 그대로 살린 표구도 있었지만, 조선 후기 문인 중강 이건명의 한시를 표구한 족자는 무척 현대적이었다. 미색 종이에 쓴 글씨를 짙은 밤색 바탕 꽃무늬 비단에 표구했는데, 300년은 된 글씨 작품이 마치 요즘 것처럼 감각적으로 보였다. 액자만 바꿨는데도 옛 서화가 고리타분할 것이라는 고정관념을 지운 경우다.

동양화의 가격은 얼마일까

그렇다면 최근 동양화의 가격은 어떻게 될까. 고미술품 전문 경

조선 시대 문인 중강 이건명의 한시를 이효우 낙원표구사 대표가 현대적 감각에 맞게 표구한 족자이다. 가나아트갤러리 제공.

매 회사인 마이아트옥션의 김정민 경매사에게 물어봤다.

"동양화는 100~5,000만 원까지 가격 차이가 크게 납니다. 조선 시대 인기 작가인 3재(겸재 정선, 현재 심사정, 관아재 조영석), 3원(단원 김홍도, 혜원 신윤복, 오원 장승업)은 지금도 한 점에 수천만 원, 수억 원을 호가하죠. 이들 말고도 호생관 최북 등 18~19세기 인기 작가 작품 중에서도 수천만 원에 거래되는 것이 있습니다. 그러나 몇몇 화가를 제외하고는 100만 원 미만이 수두룩합니다. 특히 근대 동양화는 거의 힘을 못 써요. 이른바 '동양화 6대가' 가운데 청전 이상범, 소정 변관식을 빼고는 거의 500만 원 밑에서 거래된다고 보면 됩니다."

여기서 말하는 6대가는 1970년대에 인기가 절정에 달했던 1890년대생 동양화가들로, 소정과 청전 외에도 심향 박승무, 의재 허백련, 심산 노수현, 이당 김은호를 말한다.

이중 급격하게 가격이 하락한 사례로는 이당 김은호를 들 수 있다. 김은호의 작품은 친일 논란에 휩싸이며 2000년대 초반에 1,000~2,000만 원 하던 것이 지금은 50~60호 크기의 대작조차 300~400만 원에 그친다. 김은호는 관재 이도영과 함께 일제 강점기 가장 인기 있었던 동양화가다. 두 사람의 그림은 앞서거니 뒤서거니 최고가에 팔렸다. 1921년 4월 2일자 《매일신보》에는 제1회 서화협회 전람회에서 김은호의 〈축접미인도逐蝶美人圖〉가 300원에, 이도영의 〈수성고조壽星高照〉가 150원에 팔렸다는 기사가 나온다. 이듬해인 1922년 전람회에서는 이도영의 〈금계金鷄〉가 500원으로 최고가를 기록했다. 당시 경성 내 조선인 가

호수 3만7,000호 중 연 소득 400원 이상인 가구가 전체의 3분의 1인 1만1,600호에 불과했던 것을 볼 때, 그들의 그림 값은 중산층의 연 소득에 맞먹는 돈이었다.

미술품 경매 회사 아이옥션의 공균파 실장 역시 동양화 가격 하락에 대한 이야기를 해주었다.

"6대가뿐 아니라 소호 김응원, 석연 양기훈, 풍곡 성재휴 등도 고정 팬이 있을 정도로 인기가 많은 작가였으나, 지금은 수작도 수백만 원이면 살 수 있고, 대부분이 100만 원 미만에서 쉽게 거래가 됩니다."

특정 시기에 특정 장르 미술품이 시장에서 인기를 얻는 것은 당시의 시대정신과 맥이 닿아 있다. 근대 동양화에 대한 홀대의 근저에는 제도적인 문제 외에도 무의식중에 우리 안의 식민지 콤플렉스가 여전히 작동하고 있기 때문이라고 본다.

미술사적으로도 인정받는 근대 동양화의 작품 값이 언젠가는 오를 것이라는 학고재갤러리 대표의 예측을 믿어보고 싶다. 요즘 인사동 고미술상은 2대째 운영하고 있는 동예헌 등 스무 곳 정도가 명맥을 유지하고 있다. 믿을 만한 고미술상을 알지 못한다면 경매사(옥션)를 통해 구입하는 것이 편리하다. 서울옥션과 K옥션이 동서양화를 모두 취급하고 있고, 마이아트옥션·아이옥션 등은 고미술에 특화해 경매를 하고 있다.

〈관폭도(觀瀑圖)〉, 허백련
종이에 수묵담채, 26×23cm, 1940~1950년대 추정, 마이아트옥션 제공.
산속에서 폭포를 바라보며 속세를 잊고 사는 선비는 문인화의 인기 주제다. 먹을 적게 묻힌 갈
필의 성긴 붓으로 구사한 산세와 나무 표현이 분방하다. 시원하게 떨어지는 폭포 소리가 마치
산 전체로 퍼져가는 듯하다.
이 그림은 2014년 12월, 마이아트옥션 경매에서 170만 원에 낙찰됐다.

〈사계산수화(四季山水圖)〉, 성재휴
비단에 채색, 122.5×33cm, 연도 미상, 아이옥션 제공.
춘하추동 계절 따라 변하는 우리의 산천 모습을 구도에 담은 병풍용 그림이다. 엇비슷해 보이
는 풍경이지만 나무와 바위 등 경물의 배치, 붉고 푸른색의 변화 등 연출을 달리해 계절감의
차이를 확연히 드러낸다.

〈강사하일장(江寺夏日長)〉, 허건

비단에 채색, 42.3×63cm, 1970년대 후반 추정, 아이옥션 제공.

절이 있는 강가의 긴 여름 오후 풍경을 담았다. 원경의 산은 옅은 농묵을 써서 뒤로 물러나고, 근경의 나무는 먹을 겹쳐 쌓는 적묵의 기법을 써 한층 가깝게 다가온다. 나무 표현이 다양해 리드미컬하고, 먹선 밑에는 푸른색을 가볍게 더해 청신한 여름 분위기가 물씬 난다.

500만 원으로
메디치가의 기분을 느끼다

인기 있는 대중적인 꽃 그림

"사모님, 예쁜 꽃 그림 나왔어요."

P화랑에서 큐레이터로 일했던 Y씨가 해준 이야기다. 한 신진 작가의 개인전 개막일이 코앞에 닥쳐 소매를 걷어붙이고 준비를 하던 어느 날이었다. 제법 큰 화랑이었는데 화랑 대표는 실험적인 작품을 하는 신진 작가를 발굴해 키우는 것에도 공을 들였다. 그는 직원에게 무서운 호랑이 같았지만, 컬렉터에게는 '연한 배'처럼 콧소리를 섞어가며 전화로 작품을 세일즈했다. 미래 유망주에 대한 기획전을 여는 등 화랑으로서의 본연의 일을 하지만, 그것만으로는 장사가 안 되니까 딜러가 돼 시중에서 잘 팔리는 그림을 거래하는 이중구조로 운영하고 있던 것이다.

훗날 미술사에 남을 참신한 신진 작가를 발굴하는 것이 꿈이었던 미술 평론가 지망생인 Y씨는 이 판매를 보며 '결국은 장식

하기도 좋고, 자랑하기도 좋은 유명 작가의 꽃 그림이 잘 팔리는 구나' 하는 생각에 꽤 씁쓸했다고 한다. 그게 전부는 아니겠지만 어쨌든 Y씨가 그 후 화랑을 그만두고 학자의 길로 돌아선 데는 그 전화 판매의 여파도 있었다.

P화랑 대표가 권했던 꽃 그림 화가는 앞서 소개하기도 한 '장미의 화가' 황염수다. 평양 출신으로 1960년대 중반 장미원에서 본 장미에 매혹된 뒤 40여 년 동안 주로 장미를 그려 붙은 별명이다. 서울옥션, K옥션 등에서 특히 인기 있는 그의 작품은 10호 이상만 돼도 수천만 원에 거래된다. 1~3호짜리 소품도 많아 여성 컬렉터들이 화장대 옆에 걸어두고 싶어 하는 '보석 같은 그림'이라는 수식어가 따라다닐 정도다.

황염수의 장미꽃 그림이 인기를 얻는 데는 여러 요인이 있겠으나 작품성을 논외로 치자면 '거실 효과'가 강력하게 작동하기 때문이 아닐까. 온 가족이 부대끼며 살아가는 집 안에 거는 그림이라면 보고 있으면 기분 좋아져야 하고, 장식적인 효과도 있어야 한다. 이른바 꽃 그림을 많은 이들이 찾는 이유일 것이다. 꽃 그림 장르는 옷으로 치자면 빨강색, 검정색, 감색, 흰색, 회색 등 기본 색상인 것이다.

게다가 황염수의 장미꽃 그림은 미술시장 주변에서 어슬렁거려 본 사람이라면 들어봄직한 내용이다. 작가 인지도, 작품의 완성도가 주는 가치는 루이뷔통 가방이 갖는 성격과 비슷하다. 황염수의 장미꽃 그림은 하나의 브랜드니까. 그의 그림을 거실에 걸어뒀을 때 집으로 찾아온 손님이 "황염수잖아!" 하고 알아볼

때 느끼는 쾌감이라니!

혐오스러워도 문제작이라면?

작품을 많이 산 컬렉터들은 거실 효과와는 다른 이유로 수집을 한다. 이들은 미술사에 남을 그림을 소장하려는 미술관 같은 태도로 접근한다. 언뜻 보면 어떻게 저렇게 혐오스러운 그림을 살까 싶은 작품도 시대적 의미가 있다는 판단이 들면 과감하게 구입한다. 물론 이들의 구매 목적에는 언젠가 되팔 걸 생각하는 투자자로서의 심리도 작용할 것이다.

그러나 시장에서 인정받기 전에 그런 그림을 산다면? 이는 자신의 안목에 대한 확신, 이에 따른 일종의 모험이기도 하며, 진정한 후원의 마음 같은 것이 깃들어 있을 것이다.

1980~1990년대 민중미술 작품을 대규모로 수집한 것으로 유명한 조재진 씨. 중소기업을 운영하던 그는 1980년대 초반, 누구도 거들떠보지 않던 민중미술 작품을 구입하기 시작했다. 민중미술은 한국의 민주화 운동과 함께했던 현실참여 미술이다. 권력과 자본에 대한 비판, 노동자의 저항, 수탈당하는 농민 등이 단골 주제. 최루탄 시위 현장에 대형 걸개그림으로도 걸리는 등 학생·노동운동이 있는 장소에 함께했다. 그러나 선동적인 주제, 거칠고 직설적인 표현 때문에 정권으로부터 탄압을 받았다.

그는 1985년 무렵, 민중미술 전시회에서 작품을 고르던 중 실

내로 최루탄이 날아들고 공권력이 투입되는 것을 목격하기도 했다. 그런 이유로 대중은 물론 컬렉터로부터도 외면받은 미술 장르가 바로 민중미술이다. 그러나 조 씨는 민중미술 작품에 감동하고 그 미술사적 중요성을 알았기 때문에, 그리고 화가들의 생활고를 덜어주기 위해 그림을 샀다. 그의 아내 박경림 씨는 필자와의 인터뷰에서 이렇게 전했다.

"집 안에 걸어놓으면 무서워서 귀신이 나올 것 같다고 제가 꺼려 했어요. 그러면 오히려 '그림이란 게 강한 기운이 있어야지' 하셨지요. 민중미술 작가들의 작품을 참 좋아하셨어요."

민중미술은 2016년 서울시립미술관에 상설전시실이 생기며 제도권에 당당히 편입했다. 1980년 서울에서 열린 〈현실과 발언〉 전시를 계기로 민중미술이 출범을 선언한 지 36년 만의 일이다.

우리의 민중미술은 일본, 미국, 프랑스 등에도 소개돼 '민중아트MinjungArt'라는 고유명사로 정착되기도 했다. 전 세계에 한국 현대미술을 알린 주요한 성과이다.

서울시립미술관에 38억 원 상당의 민중미술 작품을 기증한 이호재 가나아트 회장은 "내가 구입했을 때만 해도 개인전에 나온 작품을 모두 사도 500만 원도 안 되던 시절이었다"고 회고한다. 한 시대의 획을 긋는 미술 장르지만, 누구도 돌아보지 않던 시장이었던 것이다.

문득 이런 생각이 들었다. 500만 원으로 메디치가의 기분을 조금이라도 맛볼 수 있다면 어떨까? 젊고 유망한 작가를 감별해

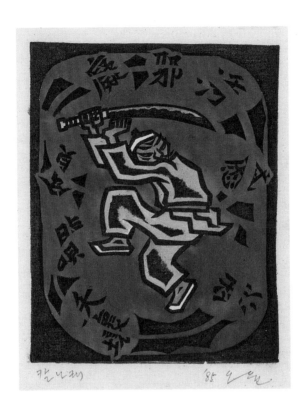

〈칼노래〉, 오윤
광목에 채색목판화, 31×25cm, 1985, 가나아트갤러리 제공.
민중미술 작가인 오윤은 전통 춤사위에 민중의 한, 신명, 저항 정신을 담아내는 탁월한 능력이
있었다. 자신의 외삼촌이 '동래학춤' 기능보유자인 것에 연원을 둔 그의 춤 그림은 하나하나에
춤 동작 이름이 있을 정도로 사실감이 있다.

내 그들의 작품을 산다면? 겨우 500만 원이지만 르네상스 문예 부흥을 이끈 메디치라도 된 듯한 기분에 젖어보는 것이다.

현대미술관회 회장을 맡아 국립현대미술관을 후원하는 컬렉터들의 모임을 이끄는 이성낙 가천대 명예총장이 그랬다. 피부과 의사로 일하던 40대 초반 컬렉션을 시작했던 그는 대학이나 대학원을 졸업한 신진 작가의 작품을 일부러 찾아다니며 샀다. 이유를 묻자 이렇게 답했다.

"제 경제력으로 (한국 최고 작가인) 김환기를 사겠어요. 그렇다고 (한국 근현대 최고 작가인) 겸재 정선을 살 수 있겠어요."

자금력의 한계 탓에 전략적으로 접근한 것이 신진 작가들이었던 것이다.

《월급쟁이, 컬렉터 되다》(아트북스, 2016)를 쓴 일본인 컬렉터 미야쓰 다이스케의 경우도 마찬가지다. 이동통신회사 인사과 과장이던 그는 월급쟁이라는 처지 때문에 유명 작가의 작품을 사기는 힘들어 처음부터 젊은 작가들의 작품을 사 모았다고 한다. 그는 한국 작가 정연두의 작품도 막 뜨기 시작할 때 구입했다. 서른 살에 첫 구매에 나서 지금까지 한 번도 되팔지 않고 400여 점을 모았다. 상대적으로 가격이 낮은 신진 작가의 작품만 사 모은다고 해서 '1,000달러의 사나이'라는 별명이 붙기도 했다. 그러나 그중 20배는 다반사고, 100배까지 오른 작품이 있다고 하니 놀랍다.

젊은 예술가의 고민

필자의 메디치가 심리를 자극하는 것은 컬렉션 성공담보다 젊은 예술가들의 열정과 불안이다. 2016년 봄, 서울 삼청동 원앤제이 갤러리에서는 30대 작가들의 전시회 〈한숨과 휘파람〉이 열렸다. 금혜원, 권경환 두 작가의 2인 전이다. 그들의 작품을 관통하는 주제는 이주移住다. 금혜원 작가는 도시의 버려진 텅 빈 건물, 그 안의 녹슨 환풍기 등을 담은 사진을, 권경환 작가는 철제 앵글이 가진 변형 가능성을 재료 삼아 조각을 연상시키는 구조물을 각각 만들어 전시했다. 두 사람이 선보인 장르는 사진과 설치로 다르지만, 이주가 일상화된 도시인의 불안이 공통적으로 읽히는 전시였다. 그런데 '한숨과 휘파람'이라? 전시 제목은 작품의 주제가 아니라 작가의 태도에 관한 것이었다. 신진 작가인 자신들의 고민을 두 단어로 함축한 것이다.

금혜원 작가의 이야기를 들어보았다.

"하고 싶은 미술 작품을 할 때는 신이 나 휘파람이 절로 나오죠. 그러다가도 이걸 해서 먹고살 수 있을까 생각하면 이내 한숨이 나와요. 그래도 내가 하고 싶은 작품 세계를 계속해서 추구하고 싶고, 미술사에 남을 작품을 하고 싶은 게 우리 작가들의 꿈이에요. 그치?"

금 작가가 동의를 구하듯 권경환 작가를 돌아보며 던진 "그치?"라는 말에 순간 코끝이 찡했다. 서로를 의지 삼아 미래의 불안과 싸워가는 두 사람. 내 생애 첫 컬렉션이 그런 젊은 작가들을

위한 소박한 방석이 되어주는 것도 나쁘지는 않을 것 같았다.

송은 아트스페이스 개인전에서 만난 작가들 역시 마찬가지다. "제발 보통으로만 살아라"라는 어머니의 지청구를 듣고도 도대체 팔리지 않는 설치 작품만 하게 된다는 박혜수 작가, 버려진 집에서 뜯어낸 오래된 벽지를 물에 불려 염색 천처럼 늘어놓는 작업을 하는 연기백 작가.

이중 연 작가는 "작품을 팔아 생계를 유지한다는 생각은 해보지 않았어요. 밥은 강사 등 다른 일을 해서 먹고살 작정이에요. 미술 작품은 상품으로서가 아니라 진짜 하고 싶은 걸 하고 싶습니다"라고 말했다. 그의 음성이 낮으면서도 결연했다.

10년 후 오를 그림을 찾는다는 것은 쉬운 일이 아니다. 그러나 시대정신을 고민하고 작가 정신이 살아 있는 작품은, 당장 팔리기 좋으라고 대중의 구미에 맞춰 하는 작품과는 출발부터가 다르지 않을까.

〈교남 55＋가리봉 137〉, 연기백
도배지와 나무, 가변 크기, 2015, 송은 아트스페이스 제공.

컬렉션,
이제 중산층의 자격!

아직까지 미술은 텔레비전 프로그램·영화·가요 같은 대중문화처럼 쉽고 간편하게 접할 수 있는 장르가 아니다. 물론 레오나르도 다 빈치·미켈란젤로 같은 르네상스의 거장, 모네·르누아르 같은 인상파 화가, 정선·김홍도·신윤복 같은 조선 시대 화가 등 우리에게 익숙한 이름도 적지 않다. 그러나 학창 시절 교과서에서 배워 아는 상식 수준을 넘어선 현대미술 작품을 즐겨 감상하는 이들은 많지 않다. 베토벤의 〈운명〉을 안다고 해서 클래식 음악을 즐기는 것이 아닌 것처럼 말이다.

우리나라는 서양미술사, 한국미술사 같은 기초적인 교양조차 중·고교 시절에 배우지 않는다. 관심이 있어 대학 시절에 교양과목으로 따로 배웠다면 모를까, 그렇지 않은 경우라면 현대미술 감상은 생각보다 어렵다. 관람료가 없거나, 유료라고 해봤자 영화 티켓 값 정도인데도 불구하고, 미술품 관람을 즐겨하지 않는 것은 그만큼 감상 지식이 부족하고, 감상 문화에 노출될 기회

가 적었기 때문일 것이다. 필자가 미술 담당 기자라 어쩌다 전시회 티켓을 얻어 주면 "저는 미술엔 문외한입니다"라며 대놓고 손사래 치는 후배도 있었다.

보는 것도 내키지 않는 판에 하물며 미술품 구입이라니. 컬렉터에겐 정말 특별한 뭔가가 있을 것 같지 않은가. 무엇이 그들을 컬렉터의 길로 이끌었는지 미술 기자를 하면서 알게 된 주변의 컬렉터들에게 물어봤다.

그들이 컬렉터가 된 동기

컬렉터 중에는 학창 시절 화가나 큐레이터가 되려고 미대 혹은 미학과에 진학하려던 꿈이 현실적으로 좌절되어, 세월이 흐른 후 그림 소장으로 이어진 경우가 더러 있다. 또 고교 시절 학교까지 가는 길에 반드시 화랑들이 밀집한 인사동을 거쳐야 해 자연스레 관심을 갖게 되거나, 친구 집에 놀러 갔다가 그 집에 걸린 그림을 보고 감동을 받는 등 미술에 노출된 경험이 컬렉션으로 이어졌다. 어떤 이는 고교 동문의 개인전에 갔다가 인사치레로 사준 것이 상상도 못했던 컬렉터의 길로 이끌기도 했다.

안혜령 리안갤러리 대표의 경우 미대에 가고 싶었지만 부모님의 반대로 수학과에 진학했다. 결혼 후 다시 미대에 진학하려는데 사업가인 남편이 차라리 그림을 구매하라고 한 것이 컬렉터로서의 첫 발을 딛게 된 계기였다.

또 다른 컬렉터인 C씨. 삼성그룹 계열사에서 임원으로 있다가 퇴직하고 지금은 금융업에서 전무로 일하고 있다. 고교 때 꿈이 미술 평론가였으나 공대에 진학할 수밖에 없었다는 그는 서울 광화문 인근의 회사에 다닐 때 점심시간을 이용해 가까운 인사동과 삼청동을 돌며 전시를 구경하고 그림을 수집했다. 이렇게 해서 못 이룬 꿈에 대한 회한을 달랠 수 있었다.

경기도 용인시에 있는 이영미술관 김이환 관장은 강렬한 원색의 채색화로 동양화의 새 장을 개척한 한국화가 박생광, 오방색의 '색채 추상화가'로 불리는 서양화가 전혁림 등 두 대가의 컬렉터로 유명하다. 그의 첫번째 컬렉션은 박생광의 작품이었다. 고위 공무원이었던 시절, 진주농고 선배인 박생광의 전시회에 갔다가 동문의 의리로 사주다 평생의 후원자가 됐다. 엷은 수묵화가 대세이던 시절에 박생광 작가가 기존의 일본 화풍을 버리고, 전통적인 원색의 석채 안료를 써서 역사·설화·불교·샤머니즘 등을 주제로 독자적인 현대적 한국화를 개척할 수 있었던 것은 김 관장의 후원의 힘이 컸다. 채색 동양화가 박생광에 대한 관심은 자연스레 서양화가 전혁림에 대한 후원으로 이어졌다. 우연히 본 전혁림의 그림이 마치 유화로 그려진 오방색 그림 같은 강렬한 인상을 줬던 것이다. 경남 통영 출신의 전혁림은 고향의 바다 풍경을 구상과 비구상을 넘나드는 조형언어를 사용해 코발트블루를 주조로 한 원색 화면에 담았다. 그의 작품은 노무현 전 대통령이 반해서 구입해 청와대에 걸어놓은 것으로도 유명하다.

〈명성황후〉, 박생광

종이 위에 채색, 200×330cm, 1984.

〈민화로부터〉, 전혁림
캔버스에 유채, 182×227cm, 2005, 모두 이영미술관 제공.

사업가이자 컬렉터, 작가인 아라리오그룹 김창일 회장. 그는 2016년 세계적인 미술 전문매체 아트넷이 선정한 '세계 톱 100 컬렉터'에 한국인으로는 유일하게 이름을 올렸다. 아트넷이 뽑은 명단에는 러시아 석유 재벌 로만 아브라모비치, 헤지펀드 거물 스티브 코헨, 배우이자 컬렉터로 활발히 활동하는 레오나르도 디카프리오, 맥킨지앤드컴퍼니의 시니어 파트너인 알렌 라우 등이 포함된다.

서울·천안·중국 상하이에서 아라리오갤러리를 운영하는 김 회장은 2014년 서울의 '공간' 사옥을 인수해 아라리오뮤지엄 인 스페이스를 개관했다. 이어서 제주에 옛 모텔·복합영화관 등 버려진 건물을 개조해 네 개의 미술관을 설립한 후 자신의 컬렉션을 전시 중이다.

김창일 회장, 아라리오갤러리 제공.

30대 중반에 시작한 그의 첫 컬렉션은 동양화였다. 고교가 서울 인사동 근처여서 자주 다니다 보니 자연스레 청전 이상범, 남농 허건의 그림을 구입하게 됐다. 그러다 현대미술에 매료돼 컬렉션 장르가 현대미술로 바뀐 케이스다.

은행 지점장을 하다가 퇴직한 Y씨. 고등학생 때 놀러 간 친구 집 서재에 걸린 동양화 족자

의 감동이 그를 동양화 마니아로 이끌었다. Y씨는 부산에서 군 복무를 했는데 그때도 서울 간송미술관에서 전시가 있으면 밤차를 타고 와서라도 볼 정도였다.

이처럼 컬렉터들은 그림 보는 것을 좋아하고, 결국 수집으로까지 가는 특별난 계기가 있던 경우가 대부분이다. 그런데 간혹 그림 따위엔 전혀 관심이 없다가 나이에 따른 심경 변화가 생애 첫 컬렉션으로 이끄는 경우도 있다.

50대 중반인 S선배가 그랬다. 고교 동창의 개인전에 갔다가 한 점 산 초보 컬렉터지만, 그의 이야기를 들어보면 진작부터 그림을 사야겠다는 마음이 있었던 것이다.

그의 고교 때 미술 교사는 지금은 뉴욕에서 활동하는 B작가다. B작가는 시계, 바이올린 등 벼룩시장에서 수집한 앤티크를 오브제 삼아 풍자적인 작품을 선보이고 있다. 위스키 병에 신윤복의 〈미인도〉를 슬쩍 입히거나 오래된 불상의 머리를 떼고 백발 서양 할아버지의 머리를 얹는 식이다.

S선배는 그 B작가가 교사로 일할 때 얽힌 좋지 않은 기억이 있다. 당시 미술 시간에는 운동장에 나가 풍경을 스케치하는 수업이 많았다. 가톨릭 학교였던 터라 S선배는 인상 깊은 성당 풍경을 그려 냈다. 그의 그림을 본 B작가는 이렇게 말했다.

"얌마, 이건 그림도 아니야. 아니, 유치원생 그림이야. 풍경화의 기본은 원근인데 이 그림엔 원근이 없어."

트라우마가 얼마나 컸던지 S선배는 당시 받았던 점수가 62점이라는 걸 지금도 또렷이 기억했다. 이후 선배는 자신은 그림에

재주가 없는 사람이라고 치부하며 아예 그림 동네 근처는 얼씬도 하지 않았다.

이후 신문기자가 된 S선배는 1991년 취재차 폴란드를 방문할 기회가 있었다. 바르샤바 대학 입구에서 학생들이 직접 그린 그림을 파는 모습이 인상적이었다. 그때 몇 달러를 주고 수채화 한 점을 샀다. 집 안에 꽤 오래 두었던 이 그림은 이사를 다니면서 사라졌고, 그 빈 벽을 다른 그림으로 채우고 싶다는 욕망이 언제나 자리하고 있었다. 그 근저에는 중산층 자격 심리가 있음을 고백했다.

"그래도 일산의 중형 아파트에 살고 신문기자고 논설위원까지 하고 있는데, 집에 번듯한 그림 한 점은 있어야 하는 것 아닐까 해서."

그런 생각이 10여 년 전부터 들었지만 선뜻 구매로 이어질 만한 계기를 찾지 못했던 것이다.

중산층 이야기를 조금 더 해보자면 2012년쯤 언론 보도를 통해 한국과 프랑스의 중산층 개념 차이가 화제가 된 적이 있다. 한국의 중산층에 대한 정의는 이렇다. 4년제 대학을 나오고, 10여 년 정도 한 직장에 다니고, 월 소득은 400만 원 이상이고, 30평 이상의 아파트에 살며, 2000cc 이상의 중형차를 타야 한다는 것이다. 그러나 프랑스의 전 대통령 퐁피두가 말한 프랑스식 중산층 개념은 달랐다.

"중산층이라면 외국어 하나쯤은 자유롭게 구사해 폭넓은 세계 경험을 갖추고, 스포츠를 즐기거나, 악기 하나쯤은 다룰 줄 알

아야 하고, 별미 하나 정도는 만들어 손님 접대를 할 줄 알며, 사회정의가 흔들릴 때 이를 바로잡기 위해 나설 줄 알아야 한다.”

한국에서 중산층의 개념이 집이나 차의 크기처럼 과시적인 것이라면, 프랑스의 기준은 문화의 향유와 휴머니즘의 실천 여부다.

S선배의 그림 구매 욕구는 경제적인 기준을 충족한 상태에서 자연스럽게 문화적인 욕구로 확장된 것으로 보인다. 거실의 그림 한 점은 어쩌면 중산층의 자격이다.

지갑을 여는 용기

필자와 같은 초보 컬렉터는 막상 마음에 드는 작품이 나타나도 머뭇거리기 마련이다. ‘더 나은 작품이 나오지 않을까’ 하는 저울질을 하기 때문이다. 그런데 컬렉터들은 한결같이 말한다.

“괜찮은 작품이라고 생각될 때 사라. 좀 더 좋은 작품이 나오면 사겠다고 생각하지만, 절대 다시 안 나온다.”

이들의 말처럼 주저하다 놓친 그림을 애석해하다가 세월이 흘러 다시 시장에 나온 그 작품을 결국 샀다는 컬렉터들의 에피소드를 심심치 않게 듣는다. 진짜 컬렉터가 되기 위해서 필요한 것은 결단력이다.

2016년, 전남 해남군 현산면 만안리 40여 가구가 사는 작은

〈순한 고라니〉, 박미화

종이에 목탄, 15×20cm, 2016, 행촌문화재단 제공.
해남 농가에서 고라니는 흔하게 볼 수 있는 야생동물이다. 작은 공책 크기에 흑백으로 그린 고라
니가 순해 보인다. 동네 초등 4학년생이 자신이 받은 세뱃돈 12만 원으로 선뜻 사 간 그림이다.

농촌 마을에 갤러리가 생겼다. 귀농한 전병오, 정수연 부부가 농기구 창고를 개조해 만든 '베짱이 농부네 예술창고'가 오픈한 것이다. 해남에 기반을 둔 행촌문화재단이 생활공간 속 예술을 기치로 내걸며 이 부부에게 제안한 것이 계기가 됐다.

갤러리의 첫 전시인 〈고라니가 키우는 콩밭〉은 아내 정 씨와 중견 작가 박미화 씨의 컬래버레이션이다. 농사를 짓는 틈틈이 시를 쓰는 정 씨가 쑥스럽게 내밀었던 습작 시에서 제목을 땄다. 서울대 도예과 졸업 후 미국에서 회화와 조각을 공부한 박 작가는 이 시를 모티브로 회화, 조각, 설치 등 20여 점을 제작해 선보였다. 전시 개막일에는 마을 주민뿐 아니라 인근 목포, 완도 등지에서도 손님이 와 200여 명이 참석하는 성황을 이뤘다.

추상화처럼 난해한 게 아니라 밭에서 보는 고라니 등 일상 풍경이 담긴 작품에 끌렸기 때문일까. 미술관 구경이 익숙하지 않은 농촌에서 이변이 일어났다. 개막일에 6점 정도만 남기고 그림이 모두 팔린 것이다. 지역민 경제 사정을 고려해 50만 원 이하로 가격을 매겼더니 너도나도 생애 첫 컬렉터가 됐다.

"엄마, 나 저 그림 살래. 맡겨둔 세뱃돈 12만 원 주세요."

초등학교 4학년 혜인이는 개막 전날에 엄마와 구경하러 왔다가 그렇게 첫 손님이 됐다. 혜인이의 경우는 컬렉터가 되기 위해 꼭 필요한 결단력을 보여준 좋은 사례라고 생각한다. 타산적인 생각이 아니라 정말 마음이 가는 것에 기꺼이 지갑을 여는 순수한 열망과 용기, 그게 컬렉터의 첫걸음 아닐까.

해남의 농가에서 열린 〈고라니가 키우는 콩밭〉 전시 전경. 농기구 창고를 크게 손보지 않은 채 화랑으로 변신시켜 더 정겹다.

농촌 체험 민박을 치는 작은 방 앞마루에도 작품을 벽에 기대 걸었다.

2

공부해야 할 것들

그림은
어디에서 사야 할까

전자제품 유통 회사인 하이마트 광고는 언제나 재미있다. 특히 "하이마트로 가요~"로 끝나는 광고 음악은 중독성이 강하다. 광고 모델의 과장된 연기와 콩트식 구성, 따라 하기 쉬운 개사곡의 삼박자가 어우러져 아주 쉽고 분명하게 메시지를 전달한다.

이 재미난 광고 덕분에 가전제품을 사러 갈 때는 누구라도 쉽게 하이마트를 떠올린다. 여러 브랜드의 제품이 모여 있으니 가격과 성능을 비교하기에도 좋다. 우리 집 김치 냉장고와 청소기 같은 가전제품도 거의 다 하이마트에서 샀다.

그런데 미술품은 어디로 사러 가야 할까? 의외로 모르는 이들이 많다. 직접 그림을 사지 않는다 치더라도 주변에서도 "미술품을 샀다"며 자랑하는 이들을 만나기 쉽지 않기 때문이다. 당장 SNS만 봐도 맛집 방문이나 여행 등 온갖 자랑이 넘치지만, 그림을 구매했다고 알리는 이들은 찾기 힘들다.

웬만한 미술품은 고급 냉장고 혹은 중형 자동차 가격 정도만

지불하면 괜찮은 것으로 살 수 있는 '상품'이다. 그럼에도 예술이라는 아우라가 입혀져 있어서일까. 이를 평범한 쇼핑을 하듯 선뜻 구매하는 사람은 흔하지 않다. 아마도 일종의 '후기'라고 해야할까, '구매 꿀팁' 같은 것들 역시 일상생활에서 흔하게 오고 가는 정보가 아니라 더 없는 것은 아닐까.

화랑으로 갈까, 경매장으로 갈까

우선 어디에서 미술품을 구입해야 하는지 알아보자. 크게 화랑(갤러리)과 경매(옥션)로 나눌 수 있다.

두 곳 모두 똑같이 미술품을 팔지만 기능에서 구분이 된다. 화랑은 작가의 개인전, 그룹전 등을 기획해 전시를 열어주고 전시된 작품을 고객에게 판매하는 곳이다. 즉, 화랑의 중개를 거쳐 작가가 고객에게 작품을 파는 구조다. 이런 화랑을 1차 시장이라고 부르는데, 작품이 팔리면 보통 화랑과 작가가 5:5로 나눈다. 500만 원짜리 작품이 팔리면 작가가 250만 원, 화랑이 250만 원을 가져가는 것이다.

경매는 중고 미술품을 팔기 때문에 2차 시장으로 불린다. 작가의 손을 떠나 고객에게 한 번 팔린 미술품이 재거래되는 마당이다. 중고라는 표현을 썼지만 오래되고 낡은 물건을 말하는 것이 아니다. 미술시장에서 중고란 전혀 다른 의미인데 한마디로 인기 작품이 되었다는 뜻이다.

한 번 고객의 소유가 되었던 A작가의 작품이 다시 경매 시장에 나와 다른 고객에게 팔린다는 것은 이 작품을 찾는 수요가 있음을 의미한다. 얼마나 대단한가. 이 사람도 찾고 저 사람도 찾는 작품이 된다는 것은. 옥션은 그렇게 미술시장의 인기 작품을 소장자끼리 팔도록 중개하는 곳이다. 매매자는 개인 컬렉터일 수도 있고, 기업 컬렉터, 혹은 화랑일 수도 있다.

경매의 경우 한 번 유찰된 작품은 1년 안에 올리지 않거나, 한 번 팔린 작품은 6개월 안에 되팔지 않는 게 관행이다. 취득세는 없다. 다만 경매를 이용해 미술품을 살 경우 낙찰 수수료가 있다(경매사별 10%대). 낙찰 수수료는 서울옥션의 경우 국내 오프라인 경매에서는 16.5%, 온라인 경매에서는 19.8%, 해외인 홍콩 경매에서는 18%를 받는다. 또 옥션에서 작품을 파는 사람도 11%의 위탁 수수료를 내야 한다. 모든 수수료에는 부가세가 포함돼 있다.

예컨대 서울옥션 국내 오프라인 경매에서 1,000만 원에 A작가의 작품이 팔리면 구매자는 165만 원, 판매자는 110만 원을 수수료로 내야 한다. 서울옥션은 1,000만 원짜리 작품의 거래를 중개해 총 275만 원의 수익을 거두는 것이다.

이런 경매에 참여하려면 사전에 프리뷰(경매 전 약 일주일 동안 경매 출품 작품을 전시하는 것)를 통해 작품을 꼼꼼히 살펴보고 사는 것이 좋다.

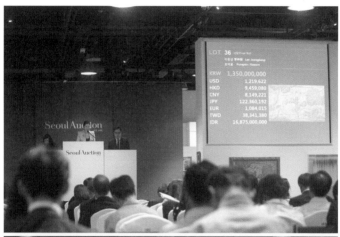

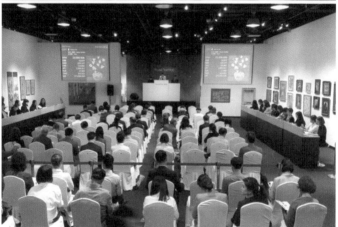

2016년 9월에 열린 서울옥션의 경매 장면.

어떤 곳을 선택할까

화랑과 경매의 장단점을 각각의 관계자들에게 들어봤다.

학고재갤러리 우찬규 대표는 "갤러리는 전시회를 통해 한 작가의 시기별 다양한 작품을 비교하며 고를 수 있다. 살 때는 갤러리가 유리하다"고 강조했다. 그러면서 "작품을 팔 때는 비딩(bidding, 입찰에 참가하는 것)을 통해 가격을 올릴 수 있는 경매가 나을 수 있다"고 권했다.

리안갤러리 안혜령 대표는 "화랑에서는 살 수 없는, 꼭 원했던 작품이 옥션에서 나오면 모르지만, 그렇지 않을 경우는 화랑에서 사야지 편하게 자신의 마음에 드는 것을 고를 수 있다"고 강조했다.

서울옥션 최윤석 상무는 "경매는 작가에 관한 축적된 정보가 투명하게 공개되는 게 장점"이라며 "미술을 잘 모를 때는 신뢰감을 가질 수 있다"고 말했다. 그러나 환금성과 시장성이 있는 특정 인기 작가군만 다루므로 선택의 폭이 좁다. 또 젊은 작가, 혹은 소품 위주로 시작하는, 자금력이 떨어지는 초보 컬렉터가 살 수 있는 작품이 많지 않은 것도 흠이다.

양대 경매사인 서울옥션과 K옥션은 컬렉터의 저변 확대를 위해 온라인 경매와 중저가 기획 경매를 자주 한다. 서울옥션은 초보 컬렉터를 타깃으로 한 젊은 작가 중심의 '마이 퍼스트 컬렉션' '신진 작가 발굴전' 등의 기획 경매를 하거나, 온라인 경매 '이비드나우eBid NOW'를 주기적으로 실시하고 있다. K옥션도 온라인

경매를 통해 중저가 작품을 선보인다.

이처럼 화랑과 경매는 장점이 다른데 혹자는 "유명 작가라면 불황일 때 경매를, 호황일 땐 화랑을 이용하는 것이 좋다"는 답을 내놓기도 했다. 불황일 때는 대가의 좋은 작품이 급매로 경매를 통해서 나오는 경향이 있고, 호황일 때는 화랑에서 전시가 활발해지면서 신작을 비롯한 주요 작품이 한꺼번에 모이기 때문이다.

아트페어와 작가 직거래

여러 화랑이 한곳에 모여 특정 기간 동안 작품을 파는 아트페어도 그림을 살 수 있는 좋은 장소다. 백화점에 갔을 때 아디다스, 나이키 등 서로 다른 스포츠 브랜드 매장이 한 층에 집중돼 있으면, 상품의 가격과 디자인 등을 비교해서 사기 좋은 것과 같다.

국내에서는 한국국제아트페어(KIAF, 이하 키아프)를 비롯해 서울과 부산, 대구 등지에서 연례로 다양한 아트페어가 열리고 있다. 그러나 개최 기간이 길지 않기에 꼭 그때 가서 사야 한다는 제약이 있다.

이름이 덜 알려진 신진 작가라면 작가에게 직접 사는 방법도 있다. 대개 메이저 화랑은 어느 정도 인지도 있는 작가들과 전속계약을 맺어 이들을 홍보한다. 따라서 막 검증된 찰나에 있는 신진 작가라면 전속 화랑이 없는 경우가 대부분이다. 이때는 객관

적인 시장 가격이 형성돼 있지 않다는 것이 흠인데 가격을 협상할 때 주변의 아는 화랑이나 미술 평론가 등 전문가의 조언을 받으면 좋다.

500만 원을 들고
미술 경매에 가다

이를 테면 30~40만 원대에 겨울 외투를 장만하겠다는 계획을 세웠다고 치자. 가야 할 곳은 백화점 명품관이 아니라 합리적인 가격의 제품이 모여 있는 아울렛이다.

경매와 화랑도 마찬가지다. 명품관 같은 곳과 아울렛 같은 곳이 있다. 500만 원이라는 필자의 예산으로는 미술시장의 아울렛 같은 곳이 맞을 것이다. 신진 작가를 키워주는 중소형 화랑, 혹은 일반인은 잘 모르는 대안 공간 등이다.

우선 경매장에 가본 경험부터 털어놓을까 한다. 2016년 9월 27일, 서울옥션의 141회 메인 경매에 다녀왔다. 장소는 서울 종로구 평창동 서울옥션 스페이스였다. 가을을 재촉하는 비가 부슬부슬 내리는 날, 평창동 언덕바지 서울옥션의 근사한 건물 주변으론 검은색 고급 세단의 행렬이 이어졌다. 주차 관리인들이 부산히 움직이는 게 큰 장이 선 듯한 느낌이 확 풍겼다.

메인 경매장의 분위기

경매 취재가 처음은 아니지만 500만 원이라는 돈을 미술품 구입 예정가로 정해놓고 방문해서일까, 그날 경매장의 분위기는 그동안과는 전혀 다르게 다가왔다. 올 데가 아닌 곳에 왔다는 낭패감. 물론 분위기 파악을 하겠다는 목적으로 갔고 어마어마한 가격일 것이라는 예상은 했다. 그럼에도 가장 유행하는 인기 작가의 미술품이 거래되는 이곳에서 내 손에 쥔 500만 원의 가치는 보잘 것 없는 것임을 실제로 확인했을 때의 허탈감은 의외로 컸다.

누구 말대로 "점 하나 찍고 선 하나 그은" 작품(이우환 작가의 〈점으로부터〉와 〈선으로부터〉 시리즈를 빗댄 농담)이 수억 원에서 비싸게는 10억 원 안팎에 거래되는 곳이 아닌가.

경매 개시 한 시간여를 앞둔 시점이라 프리뷰 전시장을 얼른 둘러봤다. 고객이 구매 여부를 충분히 판단해서 결정할 수 있도록, 경매 작품을 일주일가량 미리 선보이는 게 프리뷰다.

프리뷰에서 먼저 눈길이 간 건 가격이었다. 경매의 좋은 점은 프리뷰에 내걸린 판매 작품 옆에 추정 가격이 적혀 있다는 것이다. 초보 컬렉터라면 경매에서 사든 화랑에서 사든 상관없이 일단 경매사부터 꼭 들러보라고 권하고 싶다. 어떤 작가가 요즘 미술시장에서 인기가 있고, 대강 어느 정도에 가격이 형성돼 있는지를 가늠할 수 있기 때문이다.

장욱진, 김종학, 김형근, 황염수, 이대원, 이강소, 서세옥, 사석

원…. 하나하나 둘러보니 늘 보아오던 낯익은 이름이다. 이우환, 박서보, 정상화, 김창열, 최명영, 김기린 등 수년 사이 급부상한 단색화 작가군의 작품도 대거 눈에 띈다. 역시 김환기, 박수근, 김인승, 이중섭, 도상봉 등 지속적으로 사랑받는 근대 작가의 작품도 빠지지 않았다.

손바닥만 한 엽서 크기의 박수근의 유화 작품 〈귀로〉의 추정가는 3억5,000만 원에서 5억 원(이날 3억7,000만 원에 낙찰됐다). 이중섭이 종이에 유화로 그린 〈호박꽃〉은 추정가도 없이 별도 문의라고만 적혀 있다(13억5,000만 원에 팔렸다).

이렇듯 고가의 작품을 쭉 훑어보면서 우리 집에 걸 수 있는 500만 원 안팎의 작품이 있는지 눈여겨봤다. 놀라워라. 있었다. 엽서 크기에 새해 인사를 담은 김환기의 수채화 〈신희新禧〉가 예산 한도를 좀 웃돌기는 했지만 700~1,500만 원으로 추정가가 낮았다(830만 원에 낙찰됐다).

유화로는 인기 높은 황염수의 〈장미〉 2매 세트가 800~1,500만 원에 추정가가 제시되어 800만 원에 낙찰됐다. 일제강점기의 대표적인 사실주의 화가 김인승의 꽃 그림 〈장미〉는 추정가가 600~1,000만 원이었다. 그러나 이런 몇몇 소품 유화나 수채화를 빼면 대부분 추정가가 수천만 원에서 수억 원이었다.

그래서 민중미술 작가에게 눈길을 돌려봤다. 오윤의 판화 〈할머니〉는 추정가가 1,200~2,500만 원으로 높았다(경쟁이 치열해 4,000만 원에 낙찰이 됐다). 신학철의 〈중산층 연작-어서 드세요〉가 추정가 500~1,000만 원, 이종구의 〈씨앗〉이 추정가 600~1,000만

〈나무와 여인〉, 박수근
하드보드지에 유채, 15.5×10.8cm, 1964, 갤러리현대 제공.

〈신희〉, 김환기
종이에 펜과 수채, 12.5×17.3cm, 1961, ⓒ환기재단·환기미술관 제공.

〈씨앗〉, 이종구
한지에 채색, 59.0×40.5cm, 1992, 작가 제공.
2016년 9월 27일, 141회 서울옥션 미술품 경매에서 600만 원에 낙찰됐다.

원으로 적혀 있어, 와락 반가움이 들었다.

동양화 작품도 확실히 저렴했다. 조선 시대의 대표적인 화가인 단원 김홍도의 〈서호방학도西湖放鶴圖〉가 1억 5,000~3억 원, 겸재 정선의 〈고사인물도高士人物圖〉가 8,000만~2억 원, 호생관 최북·표암 강세황의 작품이 수천만 원의 추정가를 기록한 것을 제외하면 대부분이 추정가 수백만 원에 나왔다. 일제강점기 최고 인기 작가 이도영의 부채 그림 〈고사관수도高士觀水圖〉도 추정가가 200~400만 원에 그쳤다.

외국 현대미술가의 작품은 어떨까. 로버트 인디애나 등의 에디션도 메인 경매에 나와 있었는데 추정가 1,000만 원 이상으로 비쌌다. 앤디 워홀의 스크린 프린트 〈LOVE〉도 추정가가 2,000만 원이나 됐다. 역시 메인 경매장은 우아한 샴페인 잔으로 고급스럽게 세팅한 케이터링 분위기만큼이나 럭셔리한 곳이었다.

어떤 손님이 올까

수억 원대의 미술품이 거래되는 곳이다. 그래서인지 컬렉터가 직접 경매장에 나오기도 하지만 서면이나 전화로 응찰하는 경우가 많다. 수년 전 K옥션에서 특유의 부드러운 색감의 조선 시대 백자 정물화로 인기를 끄는 도상봉의 유화를 2억 원에 낙찰받은 적이 있는 컬렉터 A씨는 이렇게 말했다.

"전문 컬렉터가 경매장에 잘 나오나요. 다 서면으로 응찰하거나 전화로 하지요."

우리나라는 아직까지 컬렉터에 대해 부정적인 시선이 많아서 외부 노출을 꺼리는 탓이다.

경매장에는 개인뿐 아니라 기업이나 화랑들도 사러 온다. 이날 경매장에서는 잘 아는 갤러리 대표 B씨가 눈에 띄었다. 그는 백남준의 회화 〈Pray for Good Luck-Allen Ginsberg〉를 4,700만 원에 낙찰받았다. 추정가 4,700~6,000만 원이었다. B씨는 "현장에 직접 오니 서면이나 전화로 응찰하는 것보다 더 낮은 가격에 낙찰받을 수 있었다"고 좋아했다. 그러면서 "경매 시작가가 추정가보다 낮게 출발하는 바람에 이런 덕을 본 것 같다"고 말했다.

온라인 경매를 둘러보다

오프라인 경매에서는 선택지가 너무 없었다. 500만 원대에 작품을 사기 위해서는 온라인 옥션을 이용하는 게 나을 것이라는 생각이 들었다.

서울옥션에서는 분기별로 연 4회 메이저 경매를 열고 있고, 자회사인 서울옥션블루(auctionblue.com)를 통해 온라인 경매를 실시한다. 2016년 4월말, 자회사로 분리된 서울옥션블루는 월 1회 이상 정기적으로 기획전 성격의 온라인 경매 '블루나우'를

〈탄금미인〉, 김은호

비단에 채색, 68×51cm, 1977.

실시하고 있다. 어른들의 장난감 경매인 '피규어 세일', 오디오 경매인 '오디오마제스틱 세일' 등 테마가 다양하다.

2016년 11월 22일 실시된 블루나우 경매 테마는 전통 회화였다. 'bluenow: Korean traditional painting'이라는 이름으로 열려 조선 시대 어진화가 이당 김은호의 작품이 집중 출품됐다. 회화뿐 아니라 도자기에 그린 그림 등이 추정가 100~200만 원에서 출발했다. 개화기 화가들의 작품에 눈을 돌린다면 고를 것이 많구나 실감했다. 김은호는 미인도가 유명했는데 거문고를 타는 여인을 그린 〈탄금미인彈琴美人〉은 추정가 500~1,000만 원이었다.

K옥션은 메이저 오프라인 경매를 연 4회 실시한다. 온라인 경매는 두 종류로 나누어 차별화하고 있다. 연 5~6회 정도의 '프리미엄 온라인' 경매와 매주 실시하는 '위클리 온라인'이 그것이다. 프리미엄 온라인은 프리미엄이라는 이름에 걸맞게 메이저 경매에 주로 출품되는 한국 근현대 주요 작가인 장욱진, 김종학, 김창열, 박서보, 정상화 등의 작품을 소품 중심으로 컬렉션할 수 있는 곳이다. 300만 원 이상의 작품을 중개하며 비싼 것은 6,000~7,000만 원, 최고 1억 원 이하에 작품이 거래된다.

매주 수요일에 시작해 화요일 마감하는 위클리 온라인(k-auction.com)에는 싼 것은 20~30만 원짜리 판화부터 비싼 것은 사진, 동양화, 회화 등 다양한 장르가 1,000만 원 정도에 거래된다. 프리뷰도 경매 기간 중 동시에 진행된다.

온라인 거래라도 반드시 프리뷰 현장에 가서 실물을 본 뒤 구

입하는 것이 좋다. 경매회사 약관에는 작품을 '있는 그대로as it is' 출품한다고 돼 있다. 위탁받은 상태로 작품이 출품되기 때문에 구입 후 손상이 발견돼도 책임은 응찰자에게 있기 때문이다.

주요 옥션 연락처
• 서울옥션 02-395-0330
• 서울옥션블루 02-514-2505
• K옥션 02-3479-8888

삼청로 화랑가 1번지
탐방

십 수년 전만 해도 화랑가 하면 서울 종로구 인사동이었다. 이곳은 골동품을 취급하는 고미술상과 현대미술품을 사고파는 화랑이 공존하는 문화의 거리였다. 그러다 2000년대 중반에 들어서면서 화랑가의 무게 중심은 삼청동으로 통칭되는 북촌으로 대이동했다.

2002년, 인사동이 문화지구로 지정된 여파로 상업화되고 임대료도 오르자 화랑들이 이사를 한 것이다. 2007년 미술시장 활황 때는 부자 컬렉터를 쫓아 K옥션 등 경매사가 위치한 강남의 청담동에 너도나도 분점을 냈다. 미술시장의 강남 시대가 열리는 것 같기도 했다.

그러나 거품이 꺼지며 다시금 삼청동이 위상을 되찾았다. 과거 인사동을 능가한다. 2013년 말, 경복궁 건너편에 국립현대미술관 서울관 개관한 것이 결정타였다. 이미 갤러리현대, 학고재갤러리, 국제갤러리 등 메이저 갤러리가 뿌리내린 곳이었는데,

2016년 서울 종로구 삼청로 PKM갤러리를 찾은 관람객들이 코디 최 작가의 개인전 〈채색화: 아름다운 혼란〉을 구경하고 있다. 《국민일보》 제공.

서울관 개관 이후에는 아라리오갤러리, PKM갤러리 등도 삼청로로 이전해 왔다. 풍선 효과로 경복궁 옆 서촌으로도 화랑가의 영토가 확장되고 있다.

독자들에게 삼청동 나들이를 권하고 싶다. 삼청로는 차량이 질주하고 마천루가 늘어선 광화문대로를 지척에 둔 곳이다. 게다가 아름드리 은행나무 가로수와 궁궐 돌담이 빚는 풍경은 계절마다 정취가 다르다. 이런 도심에서 한적한 풍광을 누릴 수 있다는 게 놀랍다.

사간동, 소격동, 팔판동으로 이어지는 삼청로를 따라서는 화랑이 늘어서 있다. 전시가 있으면 가벼운 마음으로 들어가면 된다. 입장료는 없다. 돈 한 푼 들이지 않고 문화적 호사까지 누릴 수 있다.

중요한 미술관도 여럿 있다. 국립현대미술관 서울관, 금호그룹에서 운영하는 금호미술관이 있고, 삼청로에서 약간 비켜난 정독도서관 근처에는 김우중 전 대우그룹 회장의 딸인 김선정 씨가 어머니에게서 물려받아 관장을 맡기도 했던 아트선재센터가 있다. 이 미술관들을 제대로 보려면 하루가 모자란다.

삼청동 화랑가 1번지는 이 같은 감상의 기쁨은 있으나 구매의 기쁨은 필자와 같은 평범한 월급쟁이에게는 먼 이야기다. 이곳의 그림은 아이쇼핑에 머물 수밖에 없는 가격이기 때문이다. 500만 원은 삼청동에서는 그런 돈이다.

삼청로의 메이저 화랑

삼청로 초입에서 만나는 갤러리현대는 이곳의 터줏대감이다. 명실상부한 1호 화랑이다. 갤러리현대 박명자 회장은 이대원 화백이 운영을 맡았던 반도호텔 내 반도화랑의 직원으로 일하다가, 1970년 27세의 나이로 인사동에 현대화랑(갤러리현대의 전신)을 차렸다. "화랑이 뭐냐"는 말이 돌던 시절이다. 그러다 1975년 당시엔 허허벌판이던 이곳으로 옮겨온 것이다. 재불 화가 이응로 화백이 현대미술 전시를 하려면 이만한 공간은 갖춰야 한다는 말에 자극을 받아 건물을 신축해서 온 것이다.

이후 1988년 국제갤러리에 이어 2008년 학고재갤러리가 인사동 시대를 접고 삼청로로 옮겼다. 국제갤러리 이현숙 회장은

자신의 컬렉션을 바탕으로 화상을 시작했다. 학고재 우찬규 대표는 고미술에서 출발해 현대미술로 넓혀온 이로 미술시장에서는 입지전적인 인물이다. 아라리오갤러리는 천안의 유통 기업인 아라리오의 김창일 회장이 소유하고 있다. 청와대 옆 PKM갤러리 박경미 대표는 국제갤러리 큐레이터로 일하다 독립했다.

이들은 모두 국내에서 손꼽히는 메이저 갤러리를 일궜다. 유수의 해외 아트페어에 참가하며 미술시장을 주도하고 있다. 이를테면 국제갤러리는 스위스 바젤 아트페어뿐 아니라 홍콩 바젤 아트페어, 마이애미 바젤 아트페어, 런던 프리즈 아트페어, 파리 피악(FIAC, 파리현대미술제) 등에 참가하고 있다. 이들 해외 아트페어는 심사가 깐깐해 신청한다고 누구나 참가할 수 있는 게 아니다. 전속 작가 제도가 있는지, 기획전을 열어 역량 있는 작가를 발굴해 키워주는지 여부 등을 꼼꼼히 따진다. 작품만 사고파는 딜러 화랑은 발을 못 붙인다. 그래서 해외 아트페어 참가 여부는 얼마나 파워 있는 화랑인가를 말해주는 보증수표이다.

작품 가격은 얼마나 할까

메이저 화랑에서 전시를 하는 작가의 작품 가격은 도대체 얼마일까. 구체적으로 실감하고 싶었다. 당시 전시 중이거나 이전에 했던 주요 작가들의 작품 값을 용기를 내 물어봤다. 수천만 원에서 수억 원짜리가 보통이었다. 10억 원이 넘는 경우도 적지 않았다.

갤러리현대에서 열린 김기린 개인전 전경. 갤러리현대 제공.

갤러리현대에서는 〈블랙 추상 시리즈〉로 유명한 재불 화가 김기린의 개인전과 목장갑을 가지고 회화 느낌의 설치미술 작업을 하는 '장갑 작가' 정경연의 개인전이 열린 적이 있다. 김기린 작가의 작품은 1970년대 초기 작품이 더욱 가치를 인정받아 100호에 1억1,000~1억2,000만 원 정도다. 1980년대 이후 그려진 작품은 상대적으로 값이 낮은데, 100호에 8,000~9,000만 원이다. 정경연 작가의 작품은 100호에 5,000~6,000만 원 정도다.

국제갤러리에서는 미국 현대미술의 거장 폴 매카시의 개인전이 개최되기도 했다. 매카시는 애니메이션, 동화 등을 소재로 물질만능 사회를 풍자하거나 성찰한다. 백설공주 캐릭터를 활용해

국제갤러리 2관(K2)에서 열린 폴 맥카시 개인전 〈Cut Up and Silicone, Female Idol, WS〉
설치 전경. 국제갤러리 제공.

미디어의 상업성을 꼬집기도 하고, 사지가 절단되어 이리저리 뒤틀리는 끔찍한 신체 이미지를 조각이나 회화의 형태로 보여주기도 한다.

세계적으로 주목받고 있는 이 작가의 작품 가격은 얼마일까. 놀라지 마시라. 갤러리 측이 알려준 가격은 "조각은 75만 달러(약 8억1,700만 원), 회화는 47만5,000달러(약 5억1,800만 원)"였다. 마찬가지로 국제갤러리에서 전시를 가졌던 한국의 추상작가 최욱경의 작품 가격은 5만 달러(5,800만 원)에서 20만 달러(2억3,500만 달러)라고 한다.

학고재갤러리는 2016년 여름, 민중미술 작가 신학철과 냉소적 사실주의로 인기를 끌고 있는 중국 작가 팡리쥔을 조명하는 2인전을 열었다. 신학철 작가의 작품은 거의 비매였다. 팡리쥔의 경우는 대부분 판화가 출품됐는데, 에디션이 있는 것인데도 싼 게 800만 원대였고 대체로 2,000~3,000만 원 사이였다.

PKM갤러리는 2017년 베니스비엔날레 한국관 참여 작가로 이완 작가와 함께 선정된 코디 최의 개인전 〈채색화: 아름다운 혼란〉을 연 바 있다. 빨강RED, 보라VIOLET 등 색을 나타내는 영어 철자를 엉뚱한 색으로 칠한 '개념미술 회화' 작품으로, 100호가 4,000만 원, 200호가 5,000만 원에 거래된다. 2015년에 열린 재개관전의 주인공인 단색화의 대가 윤형근의 작품은 1970~1980년대 전성기 작품이 100호가 3억5,000만 원, 1990년대 작품은 100호가 2억5,500만 원 정도에 팔렸다.

이처럼 메이저 화랑은 미술계에서 입지를 굳힌 명망 있는 작

〈여름〉, 팡리쥔
캔버스에 유채, 180×250cm, 2014.

〈무제 7〉, 팡리쥔
캔버스에 유채, 120×150cm, 2016, 모두 학고재갤러리 제공.

가들 위주로 취급한다. 사정이 그렇다 보니 작품 가격이 비쌀 수
밖에 없다.

월급쟁이는 작품 사러 어디로 갈까

평범한 월급쟁이에게 메이저 갤러리에서의 인기 작가 작품 구
매는 언감생심이다. 동시대 어떤 작가들이 치열한 경쟁을 뚫고
인정을 받고 있는지, 그들의 작품 경향은 어떤지를 살펴보는 것
에 의미를 둬야 한다. 일상의 소소한 스트레스를 날릴 수 있는
뭉클한 감동은 덤이다.

그렇다면 필자와 같은 샐러리맨은 어디에서 미술품을 구매해
야 할까. 500만 원대의 작품을 취급하는 곳은 어디일까. 이들 메
이저 화랑에서 중견 작가의 10~15호 크기 소품을 사는 것도 생
각해봤다. 그런데 강요배 작가만 해도 10호 크기가 1,000만 원이
넘었다. 이들 화랑에서 신진 작가의 개인전을 열 때 구입하는 것
도 방법이겠다 싶었다. 하지만 메이저 화랑에서 젊은 작가의 작
품을 취급하는 일은 드물었다.

대체 어디로 가야 할까. 미술대학을 졸업한 개인전 2~3회 경
력의 참신한 작가의 전시를 열고, 언론에 홍보를 하며 키워주는
화랑은 어디일까. 해외 아트페어에까지 나가 작품을 팔아주는
화랑이라면 더 좋을 것이다. 미술에 대한 전문 지식이 없는 초보
컬렉터라면 그런 작가를 주로 취급하는 화랑이나 미술관의 안목

을 빌리는 게 중요하다. 신혼 때 어느 지역에서 전세를 시작하는 지가 부동산 재테크의 출발이라는 말처럼, 마찬가지로 좋은 화랑과 관계를 트는 것이야말로 컬렉터로서의 성공을 가름할 출발이다.

필자는 이 책을 쓰면서 송은 아트스페이스, OCI미술관, 금호미술관 같은 비영리미술관에서 후원하는 신진 작가의 전시가 좋다는 인상을 받았다. 화랑 중에서는 북촌의 원앤제이갤러리, 청담동의 갤러리EM(엠), 서촌의 갤러리룩스 등이 젊은 작가 발굴과 육성에 관심을 쏟는 곳으로 인정받고 있다.

귀띔하자면 신문이나 방송을 통해 샐러리맨이 구매 가능한 미술품을 취급하는 화랑 정보를 얻기란 쉽지 않다. 미디어는 속성상 유명성과 화제성을 뉴스의 척도로 삼기 때문이다. 유명하지 않다면 감동 어린 사연이라도 있어야 한다는 이야기다. 기자들의 취재 대상은 소수의 컬렉터만이 접근할 수 있는 세계다.

월급쟁이 컬렉터를 위한
화랑

2017년 4월 12일, K옥션 서울 경매에서 길이 2.6m나 되는 김환기의 200호 짜리 청색 전면 점화 〈고요 5-IV-73 #310〉이 65억 5,000만 원에 낙찰되며 한국 미술품 경매 최고가 역사를 다시 썼다. 직전 최고가는 2016년 11월 말, 서울옥션 홍콩 경매에서 김환기의 노란색 전면 점화 〈12-V-70 #172〉가 기록한 63억2,626만 원(4,150만 홍콩달러)이었다. 수개월 만에 같은 작가의 다른 작품이 최고가 기록을 갈아치운 것이다. 작품 한 점이 강남의 30평대 아파트 몇 채 가격과 맞먹는다. 어쩌면 월급쟁이는 평생 만져볼 수 없는 돈. 김환기 그림은 그야말로 '그림의 떡'일 뿐이다.

그렇다면 거실에 걸어둘 미술품을 구입하려고 책정한 내 예산 500만 원을 반갑게 맞아줄 착한 가격의 화랑은 어디일까.

이 질문에 대한 답을 얻기 위해 미술계 주요 인사들에게 현재 300~500만 원 정도 가격의 작품을 취급하면서, 전도유망한 작가를 발굴하고 키워주는 화랑(대안 공간 포함)을 추천해달라고 부

〈고요 5-IV-73 #310〉, 김환기

면에 유채, 261×205cm, 1973, ©환기재단·환기미술관 제공.

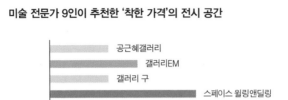

미술 전문가 9인이 추천한 '착한 가격'의 전시 공간

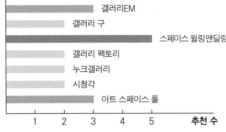

- 공근혜갤러리
- 갤러리EM
- 갤러리 구
- 스페이스 윌링앤딜링
- 갤러리 팩토리
- 누크갤러리
- 시청각
- 아트 스페이스 풀

추천 수

그 외 아트파크갤러리, 트렁크갤러리, 나우갤러리, 갤러리 소소(헤이리), 갤러리 바톤, 갤러리 2, 사루비아다방, 신도시, 이화익갤러리, 합정지구, 산수문화, 오뉴월, 스페이스XX, 케이크갤러리, 인터렉션, 아트 스페이스 휴, 코너 아트 스페이스, 갤러리 기체, 인디프레스.

탁했다. 강승완 국립현대미술관 학예실장, 김선정 전 아트선재센터 관장(현재 광주비엔날레 대표), 김찬동 전 경기문화재단 뮤지엄본부장, 김홍희 전 서울시립미술관장, 서진석 백남준아트센터 관장, 안소연 전 삼성미술관 리움 부관장, 이대형 현대차 아트디렉터(2017 베니스비엔날레 한국관 예술감독), 이명옥 사비나미술관 관장, 이영욱 미술 평론가(전주대 교수)가 설문에 응해주었다(가나다 순).

이들이 추천해준 곳을 일별하면 화랑가 1번지인 삼청동과 그 인근 서촌 일대의 소규모 갤러리도 있지만 상당수가 방배, 합정동, 문래동, 성북동, 을지로 등 중심가에서 비켜 있거나 아예 변두리 지역에 자리를 잡고 있다. 또 기존 상업 화랑의 시스템을

벗어나 고집과 모험심, 역량을 갖춘 젊은 작가들을 제대로 키울 수 있도록 대안을 모색하고자 하는 공간이라는 특징이 있다. 그 가운데 '스페이스 윌링앤딜링' '합정지구' '아트 스페이스 풀'을 소개하고자 한다.

대안 공간과 화랑 사이 : 스페이스 윌링앤딜링

스페이스 윌링앤딜링이 도대체 어떤 곳이야? 기자간담회 한 번 연 적이 없는 곳인데, 언제부터인가 그 이름이 슬슬 들려오기 시작했다. 아마도 이런 취지의 화랑을 찾는다는 이야기를 꺼내면서 알음알음 추천을 부탁할 때부터였던 것 같다.

2016년 11월 말의 평일 저녁, 방배동에 있다는 그곳을 찾아갔다. 윌링앤딜링은 주택가 대로변, 1층에 고깃집이 있는 상가 건물 2층에 있었다. 한쪽 코너엔 머그컵, 브로치, 에코백 등을 파는 아트숍이 운영 중이다. 그림은 못 사도 거기에선 뭐라도 하나 살 수 있는 가격이라 월급쟁이 컬렉터를 무장해제시키는 푸근함이 있었다. 럭셔리함 때문에 얇은 지갑의 초보 컬렉터를 주눅 들게 하던 삼청동 화랑가의 분위기에선 맛볼 수 없는 편안함이 좋았다. 친구나 선배가 경영하는 화랑에 놀러온 기분이라고나 할까.

"500만 원이요? 그것도 부담스러운 가격이지요. 저건 100만 원인데요, 뭐."

편안한 느낌을 주는 김인선 대표가 벽에 걸린 회화 작품을 가

리키며 말했다. 그는 "제 또래 40대 '학부형 컬렉터들'이 많이 찾는다"면서 "수십만 원에서 100~200만 원대 작품이 인기"라고 했다. 화랑가와 떨어진 곳에 있는데도 입소문이 난 비결을 물었다.

"화랑의 상업적인 시스템에 구애받지 않고도 유연하게 작동되는 새로운 전시 공간을 만들고 싶었어요. 이곳의 성격이라면, 갤러리도 대안 공간도 아닌 새로운 무엇이죠."

김 대표는 대안 공간, 화랑, 미술관, 비엔날레 등 성격이 다른 미술판에서 다양한 경험을 거치면서 젊은 작가를 발굴할 수 있는 신개념 공간이 필요하다고 생각했다. 특히 막 발돋움한 젊은 작가를 처음부터 상업적인 관점에서 접근하면 그들이 제대로 클 수 없다는 것이 그의 경험에서 우러난 판단이다. 그래서 작품을 판매하면서도 제대로 키워보자는 생각에서 스페이스 윌링앤딜링을 차렸다. 화랑처럼 작품을 판매하지만 독지가로부터 운영비를 지원받기 때문에 상업 논리에서 비교적 자유로운 대안 공간적 성격을 가질 수 있다고 한다. 2012년 이태원 경리단길에 처음 문을 열었고 2015년 4월 지금의 이곳으로 이사 왔다.

필자가 방문했을 때는 강현선, 호상근 작가의 2인전 〈튀어나온 돌과 펜스〉가 열리고 있었다. 네이버문화재단이 젊은 시각예술가를 지원하려는 목적으로 온라인에 소개해온 작가 가운데 선정해 릴레이로 전시를 열어주는 '헬로 아티스트-아트 어라운드' 프로그램의 일환이다. 서울대 서양화과 출신의 강현선 작가는 화분이 놓인 아파트 베란다 사진을 확대 출력해 전시장 벽면에 붙여놓는 작품을 선보였다. 사진은 포토샵으로 편집해 실제 같

강현선 작가의 사진 작품 〈버티컬 가든〉(디지털 프린트, 2016)이 실제 베란다 풍경처럼 전시장의 벽면을 덮고 있는 모습. 스페이스 윌링앤딜링 제공.

으면서 비실제 같은 착시에서 오는 즐거움을 주었다. 한성대 서양화과 출신의 호상근 작가는 일상의 유머러스한 풍경을 일기처럼 색연필 등으로 드로잉한 소품 연작을 내놓았다. 차를 대지 못하게 쌓은 화분, 밤에 선캡을 쓴 할머니, 계단에서 발뒤꿈치 운동을 하는 아저씨 등을 그렸다.

1세대 대안 공간 : 아트 스페이스 풀

1999년 인사동에서 출발한 아트 스페이스 풀은 2006년 서울 종

로구 구기동의 마당이 있는 가정집을 개조한 곳으로 이사를 왔다. 처음 오는 사람이라면 찾는 데 애를 먹을 수도 있는 위치다. 자하문터널에서 넘어와 구기터널로 빠지기 전, 도무지 화랑이 있을 거라곤 생각하지 못할 골목 안 주택가에 있다. 그러나 일단 와보면 잔디가 있는 마당이 주는 힐링에 점수를 주고 싶은 공간이다.

아트 스페이스 풀은 화랑 중심 사고에서 탈피해 대안적 실험을 할 수 있는 전시 공간을 기치로 내걸고 작가, 기획자, 비평가 등 다양한 미술인들이 발의해 만든 곳이다. 운영위원 외에도 작가와 비평가로 구성된 기획자문위원도 두고 있어 전시 작가군이 신선하다는 평가를 듣는다.

필자가 방문했을 때는 미술 전문지 기자 출신의 이성희 씨가 대표를 맡고 있었는데, 신진 작가 지원프로그램에 당선된 작가들의 기획전 〈공감오류: 기꺼운 만남〉이 진행 중이었다. 이 대표는 "불안하고 암울한 현실을 관찰하면서 자신만의 시각을 찾는 작가들"이라고 설명했다. 여기 포함된 강기석 작가는 치매에 걸린 할머니, 시각 장애인, 다리를 못 쓰는 불구자 등 타자를 이해하기 위한 노력을 퍼포먼스 비디오 등을 통해 보여준다. 신정균 작가는 군대, 남북관계, 전쟁이라는 무거운 주제를 유머러스하게 다룬다. 미술강사 시절 학생들에게 그리게 한 베고니아 꽃이 북한에서 '김정일화'로 숭배되는 현실을 뒤늦게 안 그는, 이를 노래방 노래로 패러디했다. 박지혜 작가의 작품은 젊은 작가 모두의 고민을 보는 듯해 찡하다. 전시가 끝난 후 버려지거나 남는 재

강기석의 〈큐티 하니〉 영상 작품이 전시된 모습. 이 전시에서 그는 죽은 동물을 해체해서 접합하는 박제의 형상을 영상에 담았다. 작가는 이미 죽었지만 (형태만) 다시 살아난 아기 염소에게 '큐티 하니'라는 유행가를 불러주고(왼쪽 영상), 같이 걷기도 하면서(오른쪽 영상) 희생과 윤리에 대해 질문한다.

그룹 무진형제의 작품 〈비화(飛化)〉가 설치된 모습. 이 영상 작품은 땅이 개발이라는 명목으로 마구잡이로 파헤쳐지는 현실을 '구아(구렁이 아이)' 설화로 풀어낸다. 영상에서 카메라는 재개 발 현장의 버려진 자재를 느릿하게 훑는데, 마치 구렁이가 내려오는 듯하다. 구아 설화에 대한 내레이션이 흘러나와 삶의 터전인 집을 투자의 대상으로 바라보는 신자유주의적 사고를 돌아 보게 한다.

박지혜의 〈순수한 소진〉이 전시된 모습. 설치 작품을 하고 나면 재료들이 남거나 버려지게 마련이다. 작가는 그렇게 남은 각재를 큐브처럼 만든 뒤 쌓아서 작품으로 탄생시켰다. 치밀한 계산을 통해 하나도 버리지 않고 소진했다. 전시가 끝나고 나면 작품이 방치되거나 철거되는 비정한 현실에 대한 작가적 고민을 반영한 작품이다.
모든 사진은 촬영 홍철기, 아트 스페이스 풀 제공.

료를 어떻게 소진할까 고민했다는 작가. 그는 이번 전시에서 그 걸 재활용해 '밀차형 극장'인 작품 〈배회하는 상영관〉을 탄생시 켰다. 밀어서 움직이는 짐수레 안에 축구장 관객석을 집어넣은 듯한 형태가 재미와 친근감을 준다.

아트 스페이스 풀은 루프, 사루비아다방 등과 함께 1990년대 생겨난 1세대 대안 공간 중 하나다. 대안 공간은 화랑이 주도하 는 미술시장의 상업 논리에서 벗어나 실험적이고 의미 있는 작 품을 하는 젊은 작가들을 지원하기 위해 생겨난 비영리 조직이 다. 작품을 팔지 않는 곳이라는 의미다.

이처럼 판매보다는 창의성에 무게를 둔 실험성 강한 작품 전 시가 열리다 보니, 작가 발굴의 무대가 되기도 한다. 대안 공간을 거쳐 간 작가들은 의미 있는 작업을 통해 크고 작은 미술상을 수 상하기도 한다. 국립현대미술관에서 수여하는 2016년 '올해의 작가상'을 받은 '믹스라이스'는 아트스페이스 풀, 루프 같은 대안 공간에서 주로 전시해왔다. 조지은, 양철모 부부 예술가로 구성 된 믹스라이스는 연구 프로젝트성 작업을 하고, 그런 결과를 영 상·설치·사진 등 다양한 방식으로 풀어놓는다. 올해의 작가상 후보에 오르며 이들이 선보인 작품이 그러한 예이다. 개발 중심 의 한국 현대사회 속에서 지속적으로 벌어지는 공동체 붕괴 현 상을 강제 이식당하는 식물의 이동 경로를 통해 보여주고 있다. 개발에 밀려 인간뿐 아니라 식물도 제자리에서 뿌리 뽑혀져 이 식되기 때문이다. 이런 연구 결과를 이식된 나무의 이동 경로를 좇는 영상 작품 〈덩굴연대기〉, 재개발 지역에서 채집한 각종 식

물 형태를 스프레이페인트를 사용해 본을 떠 제작한 벽화 등으로 보여준다.

독창성이야말로 장기적으로 좋은 작가가 될지를 가늠하는 기준이 된다. 거실 장식이 목적이 아니라, 지금 당장 팔리는 작가가 아니라, 훗날 미술사에서 빛날 수 있거나, 그래서 작품 가격이 오를 수 있는 작가를 찾고 싶다면 이런 대안 공간을 찾아보는 것도 괜찮다.

작가가 직접 운영하는 신생 공간 : 합정지구

2016년 12월 초, 서울 마포구 서교동 명성빌딩에 위치한 갤러리 '합정지구'를 찾았다. 2호선 합정역에서 도보로 10여 분 거리에 있는 주택가 상가 건물이다. 옆에는 미용실과 슈퍼마켓, 뒤에는 사우나와 시장이 있는 이 평범한 건물 1층에 합정지구가 있다. 방문 당시 이곳에는 〈백야행성〉이라는 기획전의 포스터가 붙어 있었다. 유리 진열장에는 유화 작품이 걸렸다. 전시장엔 독립 큐레이터 이현 씨가 기획한 박광수, 이제, 양유연, 최한결 등 30대 작가 4인의 회화, 비디오, 설치 작품이 선보이고 있었다.

합정지구는 미술인 사이에서는 '신생 공간'이라 불리는 전시장이다. 화상이 아니라 작가가 운영 주체가 되는 것이 특징이며, 4~5년 전부터 임대료가 싼 서울의 변두리에 하나둘씩 생겨났다. 합정지구의 이제 대표도 국민대 회화과를 나왔다.

"미술시장 침체는 계속되고 세월호 사건까지 터진 후 무기력해 있던 시기였어요. 뭔가 돌파구를 찾고 싶었는데, 63빌딩 스카이아트갤러리에서 작가 지원 상금 1,200만 원을 받았어요. 이 돈을 한번 써보자 싶었지요."

그렇게 그는 2015년 1월, 망한 카페 자리를 보증금 1,000만 원에 월세 70만 원을 주고 임대해 합정지구를 만들었다. 여기에는 뜻을 같이한 30대 작가 여섯 명이 함께했다. 전시 때마다 도록 제작, 작품 설치, 영상 기록 등의 비용이 만만치 않지만, 작가들이 재능을 기부하는 식으로 돈 들이지 않고 해결한다. 이를 테면 전시장 인테리어로 생계를 해결하는 작가 권용주가 전시 디스플레이를 해주고, 사진작가 홍철기가 전시 사진을 찍어 도록을 만드는 식이다.

"처음엔 작가들의 연구 모임 장소로 쓰면서 내 전시도 하고, 동료 전시도 하면 좋겠다고 가볍게 시작했는데, 이렇게 커졌어요."(웃음)

합정지구에선 월 1회씩 꾸준히 전시를 해오고 있다. 작가 발굴을 잘한다는 소문이 나면서 2016년에는 지하 1층에 전시실 하나를 더 마련했다. 작가 선정 기준을 물었더니 "미술관 같은 제도나, 상업적 자본의 힘으로부터 자유로운, 그러니까 팔리는 작품보다는 자신의 작품 세계를 구축하려는 작가, 혹은 작가로서 질문이 많은 사람…"이라고 말하곤 쑥스럽다는 듯 웃었다.

이곳에서 2016년 여름, 개인전을 연 주황 작가의 경우 패션기업 루이까또즈에서 운영하는 서울 강남의 플랫폼-엘 컨템포러

합정지구 전시장 앞. 이곳은 주택가에 자리 잡고 있어 동네 사람들과의 교류가 활발하다.
《국민일보》제공.

리 아트센트에서 스카우트해 개인전을 연 바 있다. 합정지구 전시를 대형 화랑이나 미술관에서 눈여겨본다는 이야기다. 외진 곳에 위치하지만 작품도 꽤 팔려 수익의 상당 부분을 차지한다고 한다.

합정지구와 같은 신생 공간은 현재 신도시(종로구 을지로 세운상가), 기고자(마포구 서강대 근처), 케이크갤러리(중구 황학동), 아카이브 봄(용산구 효창공원 인근) 등 20여 곳이 운영 중이다. 임대료를 견디지 못하고 '휘발되듯' 사라진 곳도 있지만 월간《미술세계》(2016. 12)가 신생 공간을 점검하는 특집을 실을 정도로 미술계에서 하나의 현상이 됐다. 지갑이 얇은데다 젊은 작가들의 풋풋한 실험 정신에 매력을 느낀다면 신생 공간을 찾아보는 것은 어떨까.

미술계의 '등단' 제도,
레지던시 작가를 만나다

"문학으로 치면 일종의 등단인 셈이에요. 혹은 의사 제도에서 전공의로 기반을 잡기 전 거치는 레지던트 과정과도 비슷하다고 보면 됩니다."

"어째서요?"

"몇 년 지나니 레지던시 입주 작가들이 다들 미술시장의 허리가 되어 있더라고요."

모 화랑에서 열린 하태범 작가의 개인전 개막식 뒤풀이 때였다. 하 작가가 난지창작스튜디오에 입주해 있을 때 알게 됐다는 국공립 미술관 큐레이터 J씨는 레지던시 제도를 이렇게 비유했다. 식당은 축하하러 온 선후배 작가와 비평가로 왁자지껄했는데, 하 작가의 성공이 자못 흐뭇한지 J씨의 얼굴이 제법 불콰해져 있었다. 생각해보니 그럴 만도 했다. 하 작가는 2015년 국립현대미술관이 수여하는 '올해의 작가상' 후보 중 하나였다. 비록 최종 수상자는 되지 못했지만 미술시장의 과거 급제로 통하는

올해의 작가상 후보에 오른 것만으로도 미술시장에서 차지하는 위상이 작지 않다. 아이돌 오디션 프로그램에 출연한 최종 우승자뿐 아니라 순위가 높은 곳까지 오른 이들 역시 연예기획사가 눈여겨보는 것과 마찬가지의 시장 논리가 미술계에도 작동하기 때문이다. 2015년 올해의 작가상 후보에 오른 나현, 김기라 작가 등이 모두 난지미술창작스튜디오를 거쳐 간 것을 알고 레지던시의 파워에 다시금 놀랐다.

하태범 작가는 서울문화재단의 홍은예술창작센터(현 서울무용센터), 국립현대미술관의 고양미술창작스튜디오, 서울시 산하 서울시립미술관이 운영하는 난지미술창작스튜디오 등을 두루 거쳤다. 문학상도 한 작가가 여러 종류의 것을 받는 것처럼, 1년 단위로 계약하는 레지던시도 한 번 입주한 경험이 있는 작가가 치열한 경쟁률을 뚫고 다른 레지던시에 입주하는 사례가 많다.

그렇다면 레지던시란 무엇일까? 간단히 소개하자면 예술가 지망생들이 전업 작가로 자리 잡기까지의 과도기적 고민을 덜고, 마음놓고 거주하며 창작 활동을 할 수 있도록 무료 또는 실비로 제공되는 작업 공간 지원 프로그램을 말한다. 공간 제공 외에도 지역 주민과의 연계 활동, 입주 작가 간의 교류 활동, 전시 기획 훈련, 비평가 연결 등 부가 지원 프로그램도 있다. 레지던시는 예술 정책 차원에서 정부와 지방자치단체가 주로 운영하지만 민간에서 운영하기도 한다. 국내에는 국립현대미술관의 '(서울)창동레지던시', 서울문화재단의 '금천예술공장', 서울시립미술관의 '난지미술창작스튜디오', 경기도의 '경기창작센터' 등 120곳

이상이 운영 중이다. 과거 '국전國展'이 작가로 출세하는 등용문이었다면 국전 폐지 후에는 각종 미술상과 함께 어느 레지던시 출신인지가 작가의 중요한 이력이 되고 있다.

화랑이나 미술관, 비상업적인 대안 공간은 비유하자면 소매시장이라고도 할 수 있다. 그렇다면 작품을 사러 도매시장에 가보는 것은 어떨까. 레지던시는 바로 그런 미술계의 도매시장 같은 곳이다. 왜냐하면 최종 컬렉터보다는 그들에게 작품을 파는 화랑의 대표나 큐레이터, 전시 기획이 필요한 미술관 학예사들이 될성부른 작가를 발굴하는 통로로 레지던시를 적극 활용하기 때문이다. 큐레이터 J씨가 말한 것처럼 수년 후 미술계의 허리가 될 작가들을 미리 만나는 것, 왠지 흥분되지 않는가.

레지던시는 대개 1년에 봄가을 두 차례 작업실을 공개하는 오픈 스튜디오 행사를 갖는다. 오픈 스튜디오는 입주 작가들이 그간 실험하고 연구한 창작 결과물을 미술계 관계자와 가족, 시민들에게 보여주는 일종의 '학예회'다. 언론에서는 오픈 스튜디오 일정을 주요하게 다루지 않으므로 평소 집에서 가까운 레지던시의 홍보 담당자를 통해 일정을 확인하는 것이 좋다.

난지미술창작스튜디오에 가보다

2016년 11월 18일 금요일 오후, 서울 마포구 하늘공원로 난지미

술창작스튜디오를 찾았다. 이곳은 환경재생의 세계적 성공 사례가 된 옛 난지도쓰레기매립지 안에 있다. 거대한 쓰레기 산이 공원으로 바뀌면서 쓸모가 없어진 침출수 처리 시설을 개조해 2006년부터 30대 중심의 신진 예술가들을 지원해주는 작업 공간(스튜디오)으로 쓰고 있다. 필자는 10기 입주 작가의 오픈 스튜디오 첫날에 방문했다. 이곳의 입주 작가로 선정되면 무료로 1년까지(외국인은 3개월) 이용할 수 있어 경쟁이 치열하다. 권용주, 박보나, 이정형, 신형섭, 허수영 등 20여 명의 국내외 작가들이 29대 1의 경쟁률을 뚫고 입주해 있었다.

"한 번에 여러 작가의 작품을 감상할 수 있으니 좋지요. 거기다 작업하는 과정까지 알 수 있어 작가로서 영감을 얻게 돼요. 저는 페인팅(회화)을 하는데, 다른 분야 작가들은 어떻게 작업하나 보는 것도 좋고요."

추워진 날씨 탓에 외투를 챙겨 입은 신경철 작가는 흡족한 표정으로 말했다. 다섯 시 개막식 행사에 앞서 일찌감치 와서 작가들의 작업실을 둘러봤다는 그는 자신과 같은 회화 작업을 하는 허수영, 이정형 작가의 작품이 자극이 됐다고 말했다.

입주 작가들은 한껏 흥분된 표정이었다. 권용주 작가의 방은 손님이 온다고 정리를 했는데도 잡동사니가 가득한 것 같았다. 창문 앞에는 대걸레, 빗자루를 거꾸로 세워놓은 봉보(烽堡, 봉화를 올리는 데 쌓은 보루)가 있었다. 자세히 보니 대걸레와 빗자루 귀퉁이에 시멘트가 돌처럼 굳어 있고 거기 난초가 피어 있다. 난 수집 취미를 패러디한 그의 대표작 〈석부작石付作〉이다. 바닥 중앙

에 물이 반쯤 담긴 세숫대야, 그릇, 컵 등이 널려 있고 안에 거울이 꽂혀 있어 '이게 뭔가' 싶다. 인공으로 무지개를 만드는 장치라고. 햇빛이 들지 않던 지하 작업실에서 작업하던 시절 무지개를 만들고 싶었던 욕망을 구현한 것이라고 머리를 긁적이며 그가 설명했다.

"이런 것도 팔리나요?"

"설마요."

"그럼 생계는 어떻게?"

"다른 일을 해서…."

아무렇지도 않은 듯 씩 웃는데, 그의 진지한 작업 태도에 묘한 감동이 왔다. 레지던시 입주 작가들은 이렇듯 개인 작업실에서는 엄두를 내지 못하던 실험적인 작품을 시도하는 경우가 많다.

신형섭 작가의 방에는 선풍기가 윙윙 돌아가고 있고 한쪽 벽에 투사된 영상에는 깃털이 파르르 떨리는 장면이 이어진다. 신 작가는 "디지털 이미지가 아니라 옛날식 슬라이드 필름 안에 깃털을 넣은 것"이라며 "오래전 시도하다가 그만둔 작업인데 이곳에선 맘껏 하고 있다"며 웃었다.

2015년 베니스비엔날레 은사자상을 받은 임흥순 감독도 입주해 있었다. "세계적인 상을 받았는데 아직도 레지던시에 있느냐"고 묻자 "돈이 되는 작업을 하는 게 아니다 보니…" 하며 쑥스러운 표정을 지었다.

박윤경 작가는 앞뒤가 비치는 반투명한 캔버스 천에 물감을 흘리듯 칠해 양쪽에서 볼 수 있게 했다. 박 작가는 "회화, 설치, 조

〈석부작〉, 권용주

난·시멘트·대걸레·빗자루 등, 168×121×41.5cm, 2016.

사진 촬영 김중원(바라스튜디오), 아트 스페이스 풀 제공.

〈잔디〉, 허수영
캔버스에 유채, 227×182cm, 2016, 학고재갤러리 제공.

각 등 다른 분야의 작가들과 한 공간에서 정보를 나누며 시너지를 내고 있다"고 말했다.

오픈 스튜디오 때는 가족, 친지, 제자 등 개인적인 손님도 있지만 작가나 화랑·미술관 관계자들이 많이 찾는다. 서초구 예술의전당 앞에 있는 페리지갤러리의 신승오 아트디렉터는 "우리는 40대 작가 개인전을 주로 연다"면서 "이곳은 30대 위주로 입주해 있어 장기적인 관점에서 주목할 만한 작가가 누구인지 살펴보러 왔다"고 말했다.

이처럼 레지던시 입주 작가들이 다른 갤러리에서 발굴돼 전시를 갖거나 상을 받는 사례가 많다. 2015년 금천구의 금천예술공장을 취재 갔을 때 만난 입주 작가들을 이후 미술관 기획전이나 개인전에서 조우하면 어찌나 반갑던지. 레지던시 대부분이 국공립기관에서 운영되다 보니 여기서 걸러진 작가는 수준이 보장된다는 세간의 평가가 맞는 것이다.

레지던시만의 특화된 프로그램

레지던시는 2000년대부터 정부와 지방자치단체가 문화지원 사업으로 도입하기 시작했다. 초기에는 작업실만 제공했으나 점차 다양한 프로그램이 추가되며 특화하는 추세다. 난지미술창작스튜디오는 작가들이 기획자가 돼 전시를 여는 프로그램을 제공한다. 서울시립미술관의 담당 큐레이터 박순영 씨는 "개인전이 작

가로 성장하는 데 정말 중요하다. 전시를 직접 주관해보면 기획자의 관점에서 자신의 작품을 객관화해서 볼 수 있고, 자신을 어떻게 홍보할지 전략을 세우는 훈련을 할 수 있다"고 설명했다.

레지던시 중 하나인 금천예술공장은 과거 구로공단 지역에 포함됐던 금천에 위치해 있다 보니 예술을 통한 지역 재생의 목적이 커 주민과의 연계 프로그램이 강하다. 임흥순 작가는 난지미술창작스튜디오에 오기 전 금천예술공장에 입주해 있었다. 그는 금천 지역 주부 19명으로 구성된 '금천 미세스'와 함께 영화를 찍었다. 과거 구로공단에서 일했던 자신들의 이야기, 가족을 위해 '공순이'로 희생했던 언니에 대한 미안함 등 개인사를 녹인옴니버스식 영화 〈금천 블루스〉가 탄생했다. 임 작가의 베니스 비엔날레 은사자상 수상작인 아시아 여성 노동자를 소재로 한영화 〈위로공단〉도 〈금천 블루스〉와 닿아 있는 셈이다.

컬렉터의 입장에서는 검증되거나 검증될 찰나에 있는 작가의 작품을 사는 것이 좋다. 그러나 세상의 많은 미대 졸업생 가운데잘될 가망이 있는 작가를 찾는 건 해변 모래밭에서 바늘 찾는 것만큼이나 어렵다. 레지던시라는 '체'를 통해 전문가가 한 번 걸러준 작가를 만나는 것이 컬렉션의 지름길일 수 있다. 특히 거실을멋있게 장식하는 수준을 넘어 '안목 높은 후원자'의 기분을 살짝맛보고 싶다면 레지던시 입주 작가를 눈여겨볼 것을 권한다.

2016년 11월에 열린 난지미술창작스튜디오 10기 오픈 스튜디오 개막 행사 전경.

축제처럼 즐기며 구입까지,
아트페어

흔히 미술품을 사려면 화랑이나 경매장에 가는 게 보통이다. 그런데 메이저 화랑은 고급 부티크 같은 분위기에 주눅부터 든다. 가격을 물어보거나 화랑 관계자에게 말을 붙이기가 쉽지 않다. 신진 작가들의 작품을 취급하는 대안 공간이나 신생 공간이 있다지만, 잘 아는 사람과 함께 가지 않으면, 쓱 들어가서 둘러보다 맘에 드는 게 있다고 "이거 얼마죠?" 하고 묻기가 주저된다.

서울옥션, K옥션 등의 오프라인 경매장 역시 럭셔리한 분위기가 감도는 건 사실이다. 온라인 경매가 저렴하다고 해도 30초 단위로 가격이 올라갈 수 있는 상황이라 비딩을 해야 할지 말아야 할지 순간 판단이 쉽지 않다. 경매는 참여하려면 연습이 좀 필요하다.

대안은 있다. 아트페어다. 다소 여유 있는 기분으로, 그야말로 쇼핑하는 기분으로 미술품을 사고 싶다면 아트페어가 나을 수 있다. 아트페어는 서울을 비롯한 전국 각지 유수 화랑들이 한 장

소에 모여 며칠간 작품을 판매하는 미술 장터다.

이곳에 가면 화랑마다 내놓은 여러 미술품을 작가, 장르, 크기별로 감상하고 가격도 비교해볼 수 있어서 좋다. 아트페어에서는 미술품이 갖는 아우라를 걷어내고 냉정하게 '상품'으로 바라보며 '쇼핑'하는 기분이 난다. 페어에 갈 때는 왠지 뭔가 '득템'할 듯한 기분에 들뜨기도 한다.

아트페어와 화랑의 차이는 무엇일까

아트페어에서는 '손님은 왕'이 된 듯한 기분을 맛볼 수 있다. 가격을 묻는 것도 거리낄 게 없다. 아트페어는 화랑이 작품을 팔겠다고 작정하고 나온 장터, 그만큼 친절로 무장해 있다.

매년 열리는 키아프의 경우 참가하는 화랑들이 부스비만 해도 800~4,000만 원으로 적지 않은 금액이다. 그러니 잘 팔릴 수 있는 작품을 들고 나오는 편이라 초보 컬렉터에게는 이점이 된다. 화랑에서 기획전을 할 때라면 작가의 작품 세계를 결정지을 실험적인 작품을 선보이더라도, 아트페어에서는 아무래도 거실이나 사무실에 걸어두기 좋은 '무난한' 작품을 많이 들고 나온다.

A화랑 대표의 말을 들어보자.

"아트페어는 100% 판매가 목적입니다. 부스비가 얼마나 비싼데요. 그로테스크한 느낌이 들거나 우울한 분위기가 감도는 작품은 당연히 못 들고 가지요. 선정적이라고 생각할 수 있는 작품

도 걸러내게 됩니다. 온 가족이 모이는 거실에 그런 걸 걸기는 껄끄럽잖아요."

아트페어에서는 화랑마다 취급하는 작가가 달라, 그 취향의 차이를 한자리에서 비교해볼 수 있는 이점이 있다. 내 스타일과 맞는 화랑이 있다면 명함을 건네고 자연스럽게 관계를 트는 기회로 삼는 것이 좋다. 일단 관심을 표명해보라. 그쪽에서 먼저 연락처를 적고 향후의 전시 일정에 대해 메일을 보내도 될지 물어올 것이다.

대기업 전무인 C씨도 아트페어를 통해 컬렉션을 시작한 케이스다. 서울 강남구 역삼동 M갤러리의 단골인 그는 "10여 년 전 코엑스에서 열렸던 키아프에 갔다가 이 갤러리에 마음에 드는 풍경화가 걸려 있어 관계를 트게 됐다"고 말했다. 몽환적인 느낌이 드는 시골 풍경을 그린 K작가의 유화가 맘에 들어 몇 번을 다시 와서 뚫어지게 바라보자, 화랑 대표가 친절하게 먼저 말을 붙였다. 10호 크기의 유화를 당시 월급의 절반이 넘는 400만 원을 주고 샀다. 이를 계기로 K작가와도 만나게 됐고 이후 그의 작품을 몇 점 더 샀다.

많고 많은 아트페어, 어디로 갈까

아트페어는 전국에서 30여 개가 운영 중이다. 가장 대표적인 것으로는 화랑협회가 주관하는 화랑미술제와 키아프, 마니프조직

위원회가 주최하는 '마니프서울국제아트페어-김과장 전시장 가는 날' 등으로 20년 이상의 관록을 자랑한다. 여기에 뉴욕, 암스테르담 등 전 세계 10여 개 도시에서 운영 중인 글로벌 아트페어인 '어포더블 아트페어'가 2015년 한국에 상륙해 관심을 모은 바 있다. 하지만 한국의 미술시장 대중화 정도가 기대보다 취약하고, 남북정세도 불안하다고 판단해 2016년까지 2회 개최 후 철수해 아쉬움을 주고 있다. 이런 가운데 영 아티스트 페어를 표방한 '스푼 아트쇼'가 참신한 아이디어를 가지고 등장해 새바람을 일으킬지 주목이 된다. 지방에서는 부산국제아트페어, 대구아트페어가 자리를 잡았다.

이 가운데 대표적인 국내 아트페어인 키아프와 신생 스푼 아트쇼를 소개할까 한다. 실력 있는 젊은 작가를 후원하는 셈 치고, 부담 없는 가격으로 코스닥 주식을 고르는 기분으로 작품을 사고 싶다면 스푼 아트쇼를, 그래도 투자 가치를 고려해 좀 더 큰돈을 들여 '코스피 작품'을 사고 싶다면 키아프가 낫지 않을까 싶다.

가성비 높은 '미술시장의 코스닥', 스푼 아트쇼

스푼 아트쇼는 서울의 대표적 화랑인 금산갤러리와 휴로인터랙티브 주관으로 2016년부터 경기도 일산 킨텍스에서 매년 11월 개최되는 신생 아트페어다.

스푼SPOON은 '실력 있는 신진 작가를 위한 특별한 파티Special

Party Of Outstanding New artists'의 영어 약자에서 딴 이름처럼 젊은 작가 지원에 방점을 찍는다. 아주 흥미로운 제도를 도입했는데, 바로 '픽 앤 매치Pick & Match' 시스템이다.

아트페어에 오디션 프로그램을 적용한 셈인데 대학교수, 큐레이터, 미술 평론가, 중견 작가 등 미술계 전문가들의 추천을 받은 젊은 작가를 대상으로 심사위원들이 1차로 검증해 선별하고, 화랑이 최종적으로 출품 작가를 뽑는다.

픽 앤 매치는 뜻 그대로 실력 있는 차세대 젊은 작가를 잘 가려 뽑아서pick 기존 갤러리의 판매 시스템에 연결시킨다match는 의미다. 신진 지원에 목적을 두는 만큼 45세 이하 작가가 대상이다. 스푼 아트쇼 관계자는 "월 수입 50~100만 원도 안 되는 젊은 작가가 태반입니다. 미술이 좋으니 포기할 수는 없고 그래서 온갖 부업을 하기도 하지요. 제가 아는 어떤 작가는 그림이 안 팔리니 치킨 배달도 하더군요"라며 신진 작가의 판로 개척에 도움이 됐으면 하는 희망을 피력했다.

젊은 작가를 제대로 보여주자는 취지에서 부스는 개인전(솔로쇼) 형식으로 작품을 전시한다. 여러 작가의 작품을 동시에 파는 것이 아니라 한 작가의 작품만 취급하는 것이다.

스푼 아트쇼를 기획한 금산갤러리 황달성 대표는 "젊은 작가들이 많아도 너무 많이 배출됩니다. 제대로 된 작가를 발굴하고 후원하기 위해 미술 전문가들의 감식안을 빌린 것"이라면서 "아트페어인데도 개인적 형식을 취한 건 유망주를 제대로 가려내자는 취지 때문입니다. 어떤 사람이 한 점을 잘 그릴 수는 있지

2016년 11월, 경기도 일산 킨텍스에서 열린 '스푼 아트쇼 2016' 전시 전경. 스푼 아트쇼는 역량 있는 신진 작가를 발굴하고 작품 판로를 열어주기 위해 '픽 앤 매치'라는 흥미로운 시스템을 도입했다. 덕분에 아트페어에 나온 작품들은 가격이 비싸지 않고, 장식성으로만 흐르지 않으면서 실험 정신이 살아 있다는 평가를 받는다. 스푼 아트쇼 제공.

만 모든 그림을 다 잘 그리는 건 아니니까요. 한 부스에 걸린 작품이 모두 수준이 뛰어나면 분명 좋은 작가가 아닐까요"라고 설명했다.

2017년 제2회 스푼 아트쇼의 경우 총 130여 개의 부스가 마련돼 이 가운데 70여 명이 픽 앤 매치로 소개됐다. 갤러리가 고르는 픽 앤 매치에 포함되지 못해도 작품성이 뛰어나다고 판단된 작가의 경우 주최 측이 별도로 3~4명씩 묶어 부스에 소개했다. 금산갤러리뿐 아니라 표 갤러리, 동산방갤러리, 갤러리 아트사이드, 박영덕 화랑 등 꽤 인지도 있는 화랑들이 대거 참여해 미술계 마당발로 통하는 황 대표의 '실력'을 보여줬다.

작품 가격은 평균적으로 100호짜리가 600~700만 원, 50호가 300~400만 원이다. 가정에서 선호되는 사이즈인 30호는 150~200만 원 정도다. 대체로 '가성비'가 높다는 평가다. 완판 사례도 나왔다. 2016년 안준모 작가의 경우 '비닐에 쌓인 고깃덩어리'를 그리는 등 혐오감을 줄 수 있는 소재인데도 솔드 아웃되는 이변을 일으켰다. 2017년 최민혜 작가는 동화를 연상시키는 작품으로 인기가 높았다. 스푼 아트쇼는 '저평가된 유망주'를 고를 기회라는 인식이 있어서인지 전문가들 사이에 구입이 많았던 것으로 전해진다.

안면 있는 미술 기획자 A씨도 스푼 아트쇼를 통해 작품을 샀다고 했다. "마침 눈여겨보던 작가의 작품이 나온다는 소식을 듣고 갤러리에 우선 사진을 보내달라고 했지요. 그리곤 VIP 오픈 때 서둘러 가서 샀습니다. 120호 세 점 세트가 1,000만 원이었어

〈Fresh Flesh 1〉, 안준모

캔버스에 유채, 152×121.5cm, 2013.

〈Fresh Flesh 2〉, 안준모
캔버스에 유채, 152×121.5cm, 2014.

〈exhausted〉, 최민혜

캔버스에 아크릴, 65×65cm, 2017.

⟨Life size life⟩, 최민혜
캔버스에 아크릴, 162×130cm, 2017, 모두 스푼 아트쇼 제공.

요. 아주 좋은 가격이지요."

그는 구입한 작품이 인체를 그로테스크하게 표현해 보통 사람 같으면 불편해질 수 있다고 소개했다. 그러나 거실 장식용이 아닌 이상 문제 될 게 없으며, 더군다나 그는 '문제작'만을 찾는 미술 전문가이기에 괜찮다고 한다.

스푼 아트쇼는 샐러리맨이 접근할 수 있는 가격대의 작품을 선보인다. 하지만 무조건 가격에 맞춰 중저가가 기준이 되는 것이 아니라, 제대로 된 젊은 작가를 검증 시스템을 통해 선별해 판매한다.

스푼 아트쇼는 2018년부터는 '아트 아시아 2018'로 변신한다. 아시아 각국의 젊은 작가를 위한 아트페어로 판을 키우는 것이다. 오사카 아트페어, 도쿄 아트페어, 홍콩 아트페어 등 아시아 주요 아트페어를 참가시켜 킨텍스를 아시아 최대의 아트페어 페스티벌 구심점으로 만들겠다는 포부다. 스푼 아트쇼는 그 여럿 가운데 한국의 젊은 작가를 알리는 마당이 된다.

투자 목적이 있다면, '미술시장의 코스피' 키아프로

2002년 시작된 키아프는 아시아에선 도쿄 아트페어를 제외하고 가장 오래된 아트페어다. 하지만 아시아 미술시장의 허브가 되겠다는 당초 취지는 갈수록 무색해졌다. 무엇보다 베이징, 상하이, 타이베이, 홍콩 등 아시아 주요 도시에 아트페어가 생겨나 경

쟁이 사뭇 치열해졌기 때문이다. 특히 2013년 세계 3대 아트페어인 스위스 아트바젤이 홍콩의 아트HK를 인수해 아트바젤 홍콩을 시작하면서 무서운 기세로 성장하고 있다. 이 바람에 한국의 큰손 컬렉터들도 홍콩 직구에 나서고 있는 상황이다. 때문에 키아프는 과거의 영광을 되찾기 위해 절치부심하고 있다.

2016년 10월, 서울 강남구 코엑스에서 열린 키아프에 찾아갔다. 이곳은 어포터블 아트페어, 스푼 아트쇼와는 확실히 다른 럭셔리한 분위기가 있다. 상대적으로 넓은 면적의 부스와 시원한 복도 등이 쾌적한 기분을 준다. 특히 2016년부터는 그런 느낌이 더 강했다. 키아프는 화랑협회가 주관하는 행사인데 박우홍 회장(동산방 대표)이 취임한 이후 두 번째 행사를 치르면서 전시장 운영 방식이 크게 개선된 것이다. 2015년보다 심사를 깐깐히 해 참여 화랑 수를 185개 전후에서 170개 정도로 줄이고, 부스 크기는 키웠으며, 부스 사이의 통로를 널찍하게 했다. 작품 밑에 작가의 이름을 큼직하게 붙여 호객 행태를 보이던 화랑도 솎아냈다.

결론적으로 키아프의 쾌적한 고품격 분위기는 좋다. 하지만 이건 어디까지나 취재기자로서의 이야기다. 500만 원의 구매 예산을 염두에 두니 키아프도 달라 보였다. 월급쟁이 컬렉터인 내가 구매하기엔 작품 가격이 너무 셌다. 더욱이 가격표조차 붙어있지 않아 물어보기가 주저됐다.

A홀 전시장에 들어서니 추첨을 잘해 맨 앞에 자리 잡은 학고재 부스가 눈에 띄었다. 한쪽에는 백남준의 비디오아트 〈피라미드 인터렉티브〉가 100만 달러에 나와 있었다. 이 갤러리 전속 작

2016년 10월 코엑스에서 열린 한국국제아트페어에서 관람객들이 부스를 돌며 작품을 관람하고 있다. 스푼 아트쇼와 비교하면 부스마다 중견 작가의 대작이 많이 걸려 있다. 부스 사이의 복도를 전보다 넓게 해 쾌적한 느낌을 준다. 화랑협회 제공.

가인 서용선의 인물 목조각상은 400만 원, 페미니스트 대모로 불리는 윤석남 작가의 드로잉은 개당 1,800달러였다. 학고재 우정우 실장은 오세열 작가의 150호 작품이 9,000만 원에 판매 완료됐다며 즐거운 표정을 지었다.

갤러리현대에서는 김기린, 김창열, 정상화, 신성희 등 단색화 및 추상화가들의 작품을 중심으로 들고 나왔고, 동양화로 인물 추상화 작품을 하는 서세옥 작가의 작품도 있었다. 서 작가의 작품은 100호가 2억 원이다.

부산의 데이트갤러리는 요즘 값이 비싸진 단색화 작가의 작품을 대거 들고 나왔는데, 영어를 할 줄 아는 아르바이트생까지 따로 고용했다. 2016년 문화체육관광부에서 미술 주간을 정해 외국의 유수 컬렉터를 많이 초청해 판매를 기대했던 것이다.

키아프에서 그나마 내 예산 범위에 든 작품은 동산방 화랑에 나온 서용선 작가의 10호짜리 드로잉으로 300만 원이었다. 그러나 유화가 아니라 드로잉이다. 이런 내 사정을 듣고 잘 아는 화랑 직원은 다른 부스에 나온 중저가 작품에 대해 귀띔해주기도 했다.

이곳에도 중저가의 작품을 판매하는 화랑이 아주 없는 것은 아니다. 부스 크기가 상대적으로 작은 B홀에 몰려 있었다. 젊고 유망한 작가의 작품을 취급하는 화랑들이다. 갤러리룩스, 갤러리 구, 갤러리EM, 스케이프, 살롱드에이치 등이 그런 곳이다. 이런 화랑의 부스에 걸린 작가들의 작품을 유심히 보며 마음에 드는 것을 찾는 것도 좋다. 이런 곳에서 그냥 보는 것만으로 만족

되지 않는, 꼭 소장하고 싶다는 욕구가 생겨나는 작품, 내게 손을 내미는 작품을 찾아보는 것이다. 그러나 당장 못 만난다 해도 실망할 건 없다. 내 취향의 작품을 취급하는 화랑 대표와 관계를 트는 계기로 삼고 이후 화랑으로 직접 가면 되니까.

미래의 미술 트렌드가
보이는 곳, 비엔날레

비엔날레, 축제이자 전문 미술제전

덕수궁을 낀 서울 정동에 위치한 서울시립미술관 서소문 본관은 샐러리맨들의 일터인 서소문 빌딩가를 지척에 두고 있다. 그래서일까. 2016년 11월 초, 서울시립미술관이 주관하는 미디어아트 비엔날레인 '미디어시티서울 2016' 행사장을 찾았을 때 직장인들이 꽤 눈에 띄었다. 마침 점심시간이었다.

9월 1일 개막한 전시가 총 81일에 이르는 대장정의 막바지를 향해 가던 즈음이었다. 젊은 커플과 유모차를 끌며 정답게 구경하는 부부도 보였다. 비엔날레가 대중적 축제로 자리 잡았음을 보여주는 풍경이었다.

그런데 좀 아이러니하다는 생각이 들었다. 비엔날레야말로 '난해한' 동시대 미술의 최전선을 보여주는 미술제전이 아닌가. 현대미술은 회화와 조각 같은 전통 장르를 넘어 사진, 영상, 설치

미술, 퍼포먼스 등으로 다양해졌다. 특히 미술의 미래를 보여주고자 하는 비엔날레에서는 영상, 설치미술, 퍼포먼스 등이 점차 대세를 이루고 있다. 미술 하면 회화, 조각을 떠올리는 이들에겐 어떻게 저런 작품도 예술이 될 수 있지 의문이 생기거나 도대체 뭘 말하는 건지 아리송한 작품이 적지 않다. 그런데도 일반인이 축제처럼 찾는 미술 현장이 되었다는 점이 흥미로웠다.

미술 기획자 김노암 씨는 "갤러리는 회화와 조각 등 익숙하고 편안한 매체의 작품을 전시한다. 하지만 컬렉터를 대상으로 하다 보니 일반인에게는 '차가운 공간'의 성격을 갖는다"며 "비엔날레는 미술 관행에 문제를 제기하고 실험적인 시도를 하는 장이라 난해할 수 있다. 그러나 주로 지방자치단체 등 관이 주도하며 문턱을 낮추려는 노력을 한 덕분에 축제의 성격을 동시에 갖는다"고 진단한다.

비엔날레의 본질은 아방가르드 미술을 선보이는 것이다. 각국의 주요 미술관 관장, 큐레이터, 전시 기획자 등 미술 분야 전문가들이 새로운 미술 흐름을 읽고, 또 작가를 발굴하기 위해 찾는다. 서울시립미술관 비엔날레에서도 큐레이터로 보이는 외국인들이 진지한 표정으로 작품 하나하나를 살펴보는 광경이 자주 목격됐다.

2016년 8월 말, 홍콩 취재를 갔을 때였다. 현지의 작가, 미술 기획자들과 저녁을 함께했다. 그들은 우리나라의 현대미술 수준을 칭찬하면서 비엔날레를 보러 방한할 계획이라고 말했다. 우

리의 비엔날레가 그만큼 국제적으로 인정을 받고 있는 것이다. 짝수년 해면 9~11월 약 석 달간 미디어시티서울, 광주비엔날레, 부산비엔날레 등이 동시에 열려 미술시장에선 비엔날레 특수를 누린다.

잠깐 비엔날레에 대해 알아보자면, 2년마다 열리는 대규모 미술전람회를 일컫는다. 이탈리아의 베니스비엔날레(1895년), 미국의 휘트니비엔날레(1932년), 브라질의 상파울루비엔날레(1951년)가 세계 3대 비엔날레로 꼽힌다. 우리나라에서는 광주비엔날레가 1995년 제1회 행사를 개최해 20년이 넘도록 진행되고 있다. 이후 2002년 부산비엔날레가 생겨나 경쟁 구도가 됐다. 2000년 SeMA(서울시립미술관)비엔날레 미디어시티서울에 이어 2006년 대구사진비엔날레, 2012년 창원조각비엔날레도 등장했다.

호기심 많은 초보 컬렉터, 비엔날레에 가라

대중적인 축제이자 전문가를 위한 미술제전이라는 비엔날레의 이중적 성격은 초보 컬렉터에게 엄청난 장점이다. 축제처럼 즐겨도 좋지만 구매의 관점에서 둘러봐도 좋다는 이야기다. 비엔날레야말로 미술의 미래 가치를 보여주는 곳이다. 좀 실용적으로 표현하면 10년 후 돈이 될 젊은 작가를 발굴할 수 있다는 말이다. 비엔날레는 국제 공모를 거쳐 선정된 예술감독이 메가폰을 쥐고 엄선한 작가의 작품을 볼 수 있기에 이들 감독의 안목을

빌릴 수 있다.

비엔날레에는 거장과 함께 젊고 참신한 작가들도 초청을 받는다. 2016년 미디어시티서울을 보자. 이때는 한국의 대표적인 미술 기획자 백지숙 씨가 예술감독을 맡았다. 전시 주제인 '네리리 키르르 하라라NERIRI KIRURU HARARA'는 일본 시인 다니카와 슌타로의 시 〈20억 광년의 고독〉에 나오는 화성인의 언어에서 땄다. 전쟁, 재난, 빈곤, 불평등 같은 원치 않는 유산을 어떻게 미래를 위한 기대감으로 전환시킬 것인가에 대한 질문에서 출발한다.

가장 눈길을 끈 것은 미국 구겐하임 미술관이 유망 작가에게 수여하는 '휴고 보스상'을 수상한 프랑스 작가 피에르 위그Pierre Huyghe의 영상 작품이다. 동일본대지진 이후 유령 도시가 된 일본의 후쿠시마. 버려진 집에 흰 가면을 쓴 여인이 돌아다닌다. 의자에 앉아 먼 곳을 응시하던 '그녀'가 자신의 손가락으로 머리칼을 쓰다듬는 모습이 클로즈업 되는 순간, 깜짝 놀라게 된다. 팔에 털이 숭숭 난 그녀는 사람 가면과 가발을 쓴 원숭이였던 것이다. 이 영상은 후쿠시마 원전 사고 이후, 무의식적으로 기억되는 사람의 행위를 반복하는 버려진 원숭이를 통해, 지구 종말의 모습을 묵시록처럼 보여준다.

2016년 미디어시티서울에서는 서구의 유명 작가들 외에도 아프리카, 중남미 작가와 20~30대 젊은 작가의 참여 비중을 예년보다 높였다. 한국의 김희천, 차재민, 이미래, 김실비 등은 백 감독이 꼽은 샛별들이다. 이들은 문제의식이 예리한데 풀어가는 방식도 신선하다.

〈Human Mask〉, 피에르 위그
필름·컬러·스테레오·사운드, 19분, 2014, 서울시립미술관 서울미디어시티비엔날레 제공.

　이중 차재민은 최저임금위원회 회의가 비공개로 진행되는 현실을 꼬집는 작품 〈12〉를 선보였다. 비공개 회의다 보니 2015년의 회의 내용을 2016년의 최저 임금 결정을 보고 유추할 수 있다. 커튼 뒤에서 열렸던 비공개 회의 내용을 출연한 12명의 연기자들이 실감나게 보여주는 영상이다. 회의 참가자들을 기차처럼 길쭉하게 늘여 앉힌 화면은 노동자들의 다음 해의 생계비가 얼마나 얼토당토않게 결정되는지를 해학적으로 보여준다. 공적인 토론 행위가 사적인 밀실에서 이뤄지는 현상을 비판하면서 국가와 민주주의가 어떠해야 하는지 질문한다.

　김희천의 영상 작품 〈썰매〉는 '신종 자살 클럽', '인터넷 정보 유출' 등 한국 사회의 첨예한 이슈를 다루는데, 그 형식이 경쾌하면서도 풍자적이다. 화면에서 전개되는 영상은 마치 전자오락실

〈12〉, 차재민
3채널 영상·Full HD·컬러·사운드, 33분 33초, 2016.

〈썰매〉, 김희천

단채널 영상·Full HD·컬러·흑백·사운드, 17분 27초, 2017, 모두 서울시립미술관 서울미디
어시티비엔날레 제공.

에서 자동차 경주 게임을 하는 기분이 들도록 만들었다. 광화문
일대 도로가 순식간에 좌우로 획획 바뀌고 급커브를 틀기도 하
며 질주하는데, 어질어질하다 못해 멀미가 날 정도다. 매체에 대
한 고정관념이 없는 젊은 세대라 PC방 문화까지 작품 속으로 끌
어들인 것이다.

영상 작품은 어떻게 사고 어떻게 감상할까

컬렉터에게 비엔날레는 어떤 의미가 있을까. 백지숙 감독은 이
렇게 말한다.

"비엔날레엔 현대미술의 최전선에 선 작품이 나옵니다. 갤러리에서는 흔하게 볼 수 없는 최신의 경향을 가진 실험적 작품을 성역 없이 볼 수 있다는 점에서 좋은 경험이 될 수 있죠. 서구 중심의 유명 작가가 아니라 비서구권이나 주류 전시에서 볼 수 없는 작품을 현장에서 볼 수 있다는 장점도 있고요."

미술 기획자 김노암 씨는 "비엔날레는 시대를 앞서가는 시장입니다. 어떤 작가의 마켓이 형성되기 전에 그 시장성 여부를 떠나 기획자의 입장에서 작가의 주제, 표현방식 등이 중요하다면 소개하는 것"이라면서 "나중에 상품이 될 수도 있고 안 될 수도 있어 리스크는 있습니다. 그러나 어떤 작가가 비엔날레에 초청받았다는 사실은 그 작가 작품의 경제적 가치를 올리는 참고 요인이 된다는 점은 분명하지요"라고 말했다.

광주비엔날레의 경우 시상 제도가 있어 자신의 안목을 실험해볼 수도 있다. 스웨덴 출신 마리아 린드가 총감독을 맡은 2016년 광주비엔날레에서도 참신한 한국 작가들이 많이 초청됐다. 이중 전소정 작가의 작품 〈예술하는 습관〉은 여섯 개의 화면을 길게 늘어세운 것인데, 각각에는 현대판 공양을 보는 듯 속절없는 노력이 진행되고 있다. 성냥개비로 쌓아 올린 탑이 무너지고 항아리에 물을 계속 붓는데 바닥이 깨져 물이 새고…. '예술하는 습관'이라는 제목이 뭉클했다. 필자가 오래도록 바라본 이 작품은 광주비엔날레 '눈 예술상(청년작가상)'을 받기도 했다.

미술 현장을 취재하면서 점차 영상 작품에 매료되는 나를 발견하게 되었다. 그렇다면 컬렉션 대상으로서 미디어아트는 어떨까.

고민이 되는 건 사실이다. 가격은 젊은 작가의 경우 500~1,000만 원이면 살 수 있다. 문제는 미디어아트를 구현하기 위해 별도의 장치가 필요할 수 있다는 점이다. 회화, 사진, 조각처럼 벽에 걸거나 바닥에 그냥 올려두는 게 아니다.

'기술에 젬병인 내가 그걸 구입해 한 번 틀어나볼 수 있을까.'

이런 원초적인 고민 앞에서 좌절하게 되는 것이다.

국내에서는 미디어아트를 주로 미술관에서 구입해간다. 외국에서는 개인 컬렉터가 찾기도 하는데 텔레비전 수상기에 연결해보는 사람도 있다.

분명한 건 미디어아트는 지금은 미술관이나 전문 컬렉터만이 구입하지만 10년 후면 보다 보편적인 소장품이 될 수도 있다는 사실이다. 사진의 성장 과정이 그랬다. 사진은 1990년대만 해도 사진관 문화에 그쳤다. 그랬던 게 우리나라에 비엔날레가 생겨난 이후 대중에게 자주 노출되면서 지금은 예술의 영역으로 당당히 자리 잡았다.

흠, 모험을 해야 하나, 말아야 하나.

2016년 광주비엔날레에서 관람객들이 전소정 작가의 〈예술하는 습관〉을 관람하고 있다.
광주비엔날레 및 작가 제공.

미술계 떡잎 감별법,
공모전

수십 년 후 미술계의 거목이 될 신진 작가를 족집게 도사처럼 알아보는 방법은 없을까. 잘 자랄 나무는 떡잎부터 알아본다는데, 월급쟁이 초보 컬렉터라면 '떡잎 작가'를 감별하는 안목에 대한 갈증이 더 클 것이다. 미술계의 시스템을 알면 이런 작가를 의외로 쉽게 만날 수 있다. 바로 주요 미술관이 시행하는 공모전과 각종 신진 작가 지원 프로그램을 통해서다.

수상은 다음 작업으로 이어주는 징검다리

2016년 '송은미술대상' 대상은 김세진 작가에게 돌아갔다. 40대 중반의 나이로 '청년작가'에게 주는 큰 상을 받았다. 그는 자신을 "헌 거 같은 새 거"라고 멋쩍은 듯 표현했다. 얼굴엔 기쁨이 넘쳐났다. 45세 나이 제한에 턱걸이로 응모해 최종 후보 네 명에 포

함됐고, 염지혜, 이은우, 정소영 등 함께 최종 후보에 오른 30대 후배 세 명을 제치고 대상을 거머쥐었다. 송은미술대상은 기업 삼탄의 재단법인 송은문화재단이 젊은 작가를 후원하기 위해 만든 상인데, 비슷한 다른 상의 응모·추천 자격이 40세 이하인 것과 달리, 나이 제한이 45세까지다.

"응모할까 말까 꽤 주저하긴 했어요. 30대 후배들과 경쟁한다는 게 반칙한다는 느낌도 들었고요. 예전 같으면 못했을 거예요. 영국 유학 후 생각이 달라졌어요. 이 상이 다음 작업을 할 수 있는 기반이 되는데, 못할 거 없겠다 싶더라고요. 작가로서 긴 생명력을 가지려면 계기가 필요하거든요."

2016년 1월 초, 출품작 전시가 열리고 있는 서울 강남구 압구정로 송은 아트스페이스에서 김세진 작가를 만났다. 송은미술대상은 1차 포트폴리오 심사를 거쳐 2차 심사에서는 신작을 내게 해 경합을 시킨다. 김 작가는 두 점의 영상 작품과 한 점의 키네틱 아트를 선보였다. 영상 작품 〈도시 은둔자〉(2016)는 국립현대미술관에서 일하는 환경미화원, 전시 안내원, 보안 요원의 일상을 다루는데, 누구도 눈길을 주지 않는 직업인이라는 공통점이 있다. 이들을 리얼하면서도 시적인 영상에 담아내 노동이 어떻게 소외되는가를 보여준다. 웃음과 친절을 '장착'한 그들의 표정 깊숙이 숨기지 못한 묘한 고독과 슬픔이 감지된다. 이 작품은 그의 이전 작인 동남아 출신 가사 도우미의 모습을 홍콩에서 기록한 〈빅토리아 파크〉(2008), 야간 경비원과 톨게이트 요금 징수원을 담은 〈야간 근로자〉(2009) 등과도 맥이 닿아 있다.

〈도시 은둔자〉, 김세진

2 채널 HD 비디오·사운드, 6분 25초, 2016, 작가 제공.

　또 다른 작품인 〈열망으로의 접근〉(2016)은 인종의 용광로인 미국의 이민사를 유럽인, 아시아인, 중남미인 등 세 인종의 코드로 나눠 다룬다. 이민자가 갖는 보편적 정서인 신세계에서의 성공에 대한 욕망과 현실에서의 애환을 보여주는 가운데 미국 이민 당국의 인종차별을 예리하게 포착한다. 미국 뉴욕 인근 앨리스 섬을 통해 입국했던 유럽 이민자, 샌프란시스코 인근 앤젤 섬을 통해 들어왔던 아시아인, 그리고 멕시코 국경을 넘어왔던 중남미 이민자의 서로 다른 이민 풍경이 드러난다. 중국 이민자는 기생충 감염 여부부터 확인하지만, 유럽인은 보다 좋은 시설에

엔젤섬에서 타이산에서 온 "이"씨가 씀
Wrtitten by Yee of Taishan, Angel Island

〈열망으로의 접근〉 중 차례로 '12개의 의자' '앤젤 섬' '또르틸라 치난틸라', 김세진
싱글 채널 HD 비디오·사운드, 16분 50초, 2016, 송은 아트스페이스 제공.

서 입국 절차도 간소화되는 등 '패스트 트랙'을 타는 식이다. 아카이브 자료와 실제 촬영한 장면, 여기에 만화와 그래픽을 '토핑'처럼 얹어 분위기의 무거움과 가벼움을 종횡무진 넘나든다. 이 작품은 그가 뉴욕에서 3개월간 레지던시를 하는 동안 찍은 것이다(레지던시가 새로운 영감의 원천임을 보여준다).

이처럼 그의 작품 세계는 일관되게 영상이다. 그런 그가 홍익대 동양화과 출신이라니. 더 놀라운 건 동양화과 졸업 작품전에 교수와 싸워가며 유일하게 비디오 작품을 냈던 '삐딱이 미대생'이었다는 사실이다. 그는 초등학교 때부터 동양화를 배워 자연스럽게 미대 전공도 동양화과를 선택했지만, 흥미를 느끼지 못했다. 그러다 캠코더가 막 대중화되던 1990년대 초반, 친구한테서 빌린 캠코더에 그야말로 '뽕' 갔다. 신세계가 보였단다. 이후 그의 이력은 영상으로 점철돼왔다. 서강대 영상대학원에서 영상미디어를 배웠고, 졸업 후에는 상업 영화판에도 기웃거렸다. 여러 좌충우돌의 모색 끝에 30대 후반, 결국 순수 미술로 돌아온 그가 택한 건 영국 유학이다. 늦은 나이, 주저 끝에 감행한 유학에서 그녀는 작가로 오래 살아남는 법을 배웠다. 런던 슬레이드 미술대학교 석사 과정을 통해 미술 작업 못지않게 예술 하는 태도를 배웠다고 한다.

"학교는 제게 밸런스를 맞춰줬어요. 작품의 예술성을 추구하면서 작품 제작을 실현할 수 있는 펀딩 방법에 대해 고민하게 해줬어요. 한국에선 배울 수 없던 부분이죠. 졸업과 동시에 포트폴리오를 만들고 어떻게 공모전에 지원하는지 등에 대해 배웠습니

다. 자기 작업을 변론하는 실력, 말하자면 말싸움도 굉장히 늘었어요. 하하."

송은미술대상 최종 후보에 오른 나머지 세 명의 우수상 수상자에게는 1,000만 원, 대상을 받은 그에게는 2,000만 원의 상금이 주어졌다.

"상금은 다음 작업의 종잣돈이에요. 새로 사야 할 장비만 해도 견적을 뽑아 보니 1,000만 원이 넘더라고요. 여기저기서 한턱내라는 데 큰일이에요"라며 기분 좋게 웃었다.

미술계 올림픽으로의 도약 되기도

김세진 작가의 말처럼 미술상 수상은 차기 작업으로 나아가는 징검다리다. 그렇게 한 걸음씩 걷다 보면 길이 열린다. 때로는 도약의 뜀틀이 되기도 한다. 삼성미술관 리움에서 신진 작가에게 주는 '아트스펙트럼 작가상'을 수상한 이완 작가의 경우도 그렇다.

2004년 동국대 미대 조소과를 졸업한 그는 갈 곳이 없었다. 바라던 레지던시에도 입주하지 못했다. 교수에게 사정해 학교 구석에서 미술 작업을 해야 했던 그가 10여 년 후 '미술계 올림픽'으로 불리는 베니스비엔날레 한국관 작가로 뽑힐 거라곤 누구도 생각 못했다. 그는 코디 최 작가와 함께 2017년 베니스비엔날레 한국관 작가가 됐다.

미대를 졸업하고 거친 세상에 던져졌을 때의 불안함과 막막

함은 컸지만 그는 오로지 작업을 계속하는 것으로 이에 맞섰다. 그렇게 여름이 가고 겨울이 오기를 몇 년. 대학 졸업 9년째인 2013년 여름, 그는 삼성미술관 리움의 한 큐레이터로부터 전화를 받았다.

"내년 아트스펙트럼 전시회에 초대하려는데 작품 설명을 해줄 수 있으신가요?"

그렇게 해서 삼성미술관 리움이 가능성 있는 작가를 발굴할 목적으로 시행하는 격년제 기획전인 '아트스펙트럼' 전에 참여하게 됐다. 마침 리움은 2014년 이 기획전을 새롭게 단장해 전시 참여 작가 10명 중 1명에게 주는 아트스펙트럼 작가상을 제정했는데, 이완 작가는 이 상을 수상했다. 리움이 주목한 이완의 작품은 '한 끼의 아침 식사'를 직접 만들어보자는 아이디어에서 출발한 〈메이드 인〉 시리즈다. 그는 대만과 태국, 미얀마 등지에서 설탕, 비단, 옷, 금을 직접 생산하는 과정을 담은 영상을 찍어 아시아 지역의 근대사를 관통했다는 평가를 받았다. 이 상이 징검다리가 돼 그는 30대 후반의 어린 나이에도 2017년 베니스비엔날레 한국관 대표 작가로 직행했다. 그와 공동으로 대표 작가가 된 코디 최가 50대 중반인 걸 감안하면 파격적인 행보다.

이처럼 30대 초반의 무명작가가 일약 미술계의 주목받는 예술가가 된 계기는 누가 뭐래도 아트스펙트럼 작가상이다. 상을 받은 후에 비로소 미술계에 자신을 각인시킬 수 있었고 세상은 그를 주목했다.

2016년 봄, 군대 문화를 다룬 영상 작품 〈군대: 60만의 초상〉

〈메이드 인 대만〉, 이완
3채널 비디오·생산품(설탕, 설탕 스푼, 설탕 그릇), 13분 36초, 2013.

〈군대: 60만의 초상〉, 박경근
2채널 HD 영상 설치, 가변 크기, 2016, 모두 삼성미술관 리움 제공.

으로 제2회 아트스펙트럼 작가상을 받은 박경근 작가는 그해 연말 즐거운 비명을 질렀다. 메이저 화랑인 갤러리현대와 아라리오갤러리가 모처럼 젊은 작가를 초청한 기획전을 열었는데, 이웃한 두 갤러리의 전시에 겹치기 출연이 성사된 것이다. 그 역시 국립현대미술관이 선정하는 '올해의 작가상 2017' 후보에 올랐다. 그만큼 상을 받은 작가들을 상업 갤러리나 미술 기획자들이 주목한다.

미술계의 수상 제도는 어떤 게 있나

미술대학에서 실기를 전공하고 졸업하면 대개 개인전이나 그룹전을 통해 작가로 데뷔한다. 신진 작가는 통상 대학 졸업 후 개인전을 1~4회 정도 거친 35세 이하를 말한다. 요즘에는 유학 등의 이유로 데뷔가 늦어지는 추세라 45세 이하로 그 개념이 확장되고 있다.

꿈 많은 신진 작가들이 중견 작가로 성장하고 작품을 판매해 생계를 유지할 수 있는, 그야말로 전업 작가로 성장하는 건 낙타가 바늘구멍에 들어가는 것만큼 어렵다. 국공립 및 유수의 사립미술관에서 운용하는 공모제 혹은 추천 프로그램은 미술계의 유망주를 발굴해 키워주는 통로다.

미술계에서 수여하는 상은 여러 종류가 있다. 국립현대미술관의 '젊은모색전'은 권위 있고 오래된 상으로 유명하다. 1981년

주요 미술관의 신진 작가 지원 프로그램

미술관	지원 제도	내용
국립현대미술관	젊은 모색전 (구 청년작가전)	격년, 내부 심사, 10~20명 선정, 나이 제한 없음
서울시립미술관	신진 작가 전시 지원	매년, 내외부 심사, 10~20명 선정, 나이 제한 없음
삼성미술관 리움	아트스펙트럼전	격년, 내외부 심사, 10명 선정 전시회 (1등 3,000만 원 상금), 만 45세 이하 (* 내부 사정으로 잠정 중단)
금호미술관	금호영아티스트	매년, 공모전, 내외부 심사, 4명 선정 전시회, 35세 이하
송은문화재단	송은미술대상	매년, 공모전, 4명 선정 전시회 (대상 2,000만 원 상금 및 2년 후 단독 개인전, 우수상 상금 1,000만 원), 만 45세 이하
OCI미술관	OCI 영 크리에이티브스	매년, 내외부 심사, 6명 선정 전시회, 만 35세 이하

자료: 각 미술관 제공

'청년작가전'으로 출발한 이 전시는 민주화 바람과 함께 국립기관의 보수성을 깨고 신진 작가의 실험성을 살려주자는 취지로 시작됐다. 격년으로 내부 심사를 거쳐 선정되며 이불, 최정화, 서도호 등 중견 스타 작가들이 이곳을 거쳤다.

서울시립미술관 등 공공미술관에서도 젊은 작가를 지원하는 전시를 열어주고 있다. 민간에서는 2001년 시작된 삼성미술관 리움의 '아트스펙트럼전'이 유명하다. 2014년부터는 지원을 강화해 선정된 열 명 중 한 명에게 작가상을 수여한다. 이형구(2007년 베니스비엔날레 한국관 작가), 문경원(2015년 베니스비엔날레

한국관 작가), 김성환(2013년 테이트모던 탱크 갤러리 선정 작가) 등을 배출했다.

또 송은문화재단이 수여하는 송은미술대상, 금호미술관이 시행하는 영아티스트 공모 프로그램, OCI미술관의 영 크리에이티브스 등의 공모전이 미술시장에서 신뢰를 얻고 있다(참고로 프랑스 패션 기업 에르메스가 주는 에르메스상, 국립현대미술관이 수여하는 올해의 작가상은 신진보다는 중견급 작가에게 주어진다).

미대 졸업생들은 35세가 되기 전 붓을 꺾을 공산이 크다고 한다. 그만큼 예술가로 살면서 생계를 유지하기가 녹록치 않기 때문이다. 상을 받았다고 해도 모든 작가의 인생이 하루아침에 달라지는 것은 아니다. 그러나 상은 다음 세계로 나아가는 징검다리이며 현실의 무게에 눌려 부러질 나무를 부축해주는 힘이 된다. 컬렉터에게 가장 불행한 일은 내가 작품을 산 작가가 미술 활동을 그만 두는 것이다. 따라서 초보 컬렉터라면 상을 받은 신진 작가를 주목하는 것이 리스크를 줄이는 투자 방법이기도 하다. 작품 구매는 그들에겐 든든한 버팀목 하나를 보태주는 일이기도 하다.

3

즐거운 변화를 기다리다

취미로 시작한
컬렉팅의 진화

성공한 컬렉터가 되기 위해서는 이미 성공한 사람들의 미술 투자 노하우를 들어봐야 한다. 대구의 큰손 컬렉터 출신 리안갤러리 안혜령 대표와 월급쟁이 의사 컬렉터 이성낙 가천대 명예총장을 만나봤다.

두 사람은 자금 규모에서는 비교할 수 없을 정도로 차이가 나지만 그림을 좋아하고 꾸준히 모았다는 점이 같다. 그러나 작품 구입에 투자할 수 있는 자금액이 다르다 보니 컬렉터로서 걸어온 길도 사뭇 다르다. 같으면서 다른, 두 컬렉터로부터 직접 컬렉션 요령에 대해 들어보았다.

먼저 대구 사투리가 정감 있는 리안갤러리 안혜령 대표를 만났다.

"니 지금도 그림 모으고 있나, 하고 놀라데요. 그 친구는 지금도 처음 산 그림 몇 개만 그대로 갖고 있거든요."

리안갤러리는 2007년 3월 대구에서 문을 연 뒤, 그해 10월 리

2016년 3월, 대구 리안 갤러리는 소장품과 그동안 전시한 작가의 작품을 중심으로 오픈 10주년 기념 전시회를 열었다. 좌측 데이비드 살리의 회화를 비롯해, 가운데 프랭크 스텔라의 조각, 오른쪽 백남준의 설치 조각 등이 보인다. 리안갤러리 제공.

안갤러리 창원에 이어 2013년 1월, 경복궁 옆 서촌에 리안갤러리 서울을 열었다. 리안갤러리는 2007년 개관전으로 앤디 워홀의 개인전을 선보였다. 이후 알렉스 카츠 등 동시대 미술 거장의 개인전을 선보이며 단박에 미술계의 주목을 받았다.

국내뿐 아니라 해외 활동도 활발해 베이징 아트페어, 싱가포르 아트페어를 거쳐 2014년부터는 아트바젤 홍콩에 참가한다. 아트바젤 홍콩은 심사가 깐깐해 국내 10여 개 화랑만이 참가한다. 따라서 페어 참가 자체가 좋은 화랑의 보증수표나 마찬가지이다. 따지고 보면 수집을 계속하느냐, 중단하느냐의 사소한 차

이가 수십 년 후 거대한 차이를 만들었지 싶다.

"취미로 모았는데 이게 돈이 되고 나이 들어 직업까지 만들어 주네요. 제가 화랑을 차릴지 누가 알았겠어요!"

나긋하면서도 밝은 목소리가 매력적인 안 대표는 신혼 주부 였던 26세 때 처음으로 그림을 구매했다. 미대에 가고 싶었던 그 는 부모님의 반대로 수학과에 진학했다. 결혼 후 그림을 그리겠 다고 거실에 이젤을 폈다. 집안 곳곳엔 유화 물감이 덕지덕지 묻 었다. 퇴근 후 텔레비전을 보는 남편 옆에서 신혼의 아내는 계속 해서 그림을 그렸다. 그러자 어느 날 남편이 말했다.

"차라리 그림을 사소. 돈은 내가 줄 테니."

1년에 한 점씩 모으면 효자가 나온다

그 한마디가 수십 년 후 이런 놀라운 결과를 가져올 줄은 누구도 몰랐다. 1984년, 새댁의 생애 첫 컬렉션은 대개 그러하듯 판화였 다. 한운성 작가(전 서울대 교수)의 것으로 당시 20만 원을 줬는데 "판화 속의 손이 꼭 저를 부르는 것 같았다"고 회상한다. 그래서 인지 비싸다는 생각은 조금도 들지 않았다고. 전세를 살 때였다. 남편이 개업한 의사지만, 당시는 대학교수라 월급이 88만 원이 었던 시절이라고 그는 또렷이 기억했다. 그만큼 그림 구입을 주 저할 수 있는 상황이었다. 그러나 신혼 주부의 그림 구매는 지속 됐다. 신진 작가의 유화 네 점을 한 번에 90만 원에 구입해서 집

2015년 말부터 2016년 초까지 서울 리안갤러리에서 가졌던 미국 추상화가 겸 조각가 프랭크
스텔라의 개인전 전시 전경. 리안갤러리 제공.

으로 돌아올 때의 뿌듯했던 기분은 지금도 생생하다.

"그때 같이 그림을 사러 다니던 친구가 있어요. 그 친구는 거실에 걸어둘 그림 몇 점을 사더니 그만두더라고요. 저는 계속 샀어요. 더 좋은 그림이 나오는데 어떻게 안 살 수 있겠어요."

조선 후기 최고의 컬렉터로 불리는 석농 김광국. 의관인 그의 수집품을 모은 화첩 《석농화원》에 발문을 써준 문인 유한준은 그림은 사랑하면 결국 모으게 된다고 했다. 안 대표에게도 그림 사랑의 종착지는 소장이었다. 안 대표는 초보 컬렉터에게 꾸준히 작품을 구입할 것을 권하면서, 여건이 쉽지 않으면 1년에 한 점씩이라도 모을 것을 제안했다. 그러다 보면 그중의 하나는 '효자'가 된다는 것이다.

컬렉션의 출발은 좋은 화랑을 만나는 데 있다

그러나 꾸준히 모은다고 모두가 성공한 컬렉터가 되는 것은 아니다. 안 대표는 자신이 성공한 컬렉터가 된 비결을 좋은 화랑을 만난 데에서 찾는다.

1990년대 들어 컬렉터로서 그는 한 차례 변신을 겪었다. 김창열, 박서보, 이우환, 정상화⋯. 단색화 작가로 불리는 중견 작가들의 작품을 사기 시작한 것이다. 기존에 갖고 있던 판화나 신진 작가의 작품은 부산에 있는 경매사에 내다 팔거나 주변에 선물했다. 고가의 작가로 갈아타기 시작한 것이다. 구입 가격은 작

품당 수백만 원에서 수천만 원, 수억 원으로 뛰었다. 그러다 마침내 한국 작가론 최고 몸값인 김환기의 작품에도 손을 대기 시작했다. 당시에도 한 점에 6~7억 원이나 하는 작품을 몇 점이나 산 것이다. 한 점씩 모은 백남준의 작품도 아홉 개나 됐다.

미술시장의 국제화와 더불어 외국 작가에게도 눈을 돌렸다. '땡땡이 호박 조각'으로 유명한 구사마 야요이, 'LOVE' 조각으로 잘 알려진 미국의 공공미술 작가인 로버트 인디애나, 미국 팝아트 작가 앤디 워홀의 작품이 그의 수집품이 됐다.

이렇게 좋은 그림을 모을 수 있었던 건 좋은 화랑을 만난 덕분이라고 한다. 대구의 인공갤러리와 그 뒤를 이은 시공갤러리다. 특히 타계한 인공갤러리 황현욱 대표는 단색화 작가들의 개인전을 선도적으로 열었고, 도널드 저드 등 현대미술사에 획을 그은 외국 작가들의 개인전을 잇달아 개최하는 등 당시 한국 화랑계에서는 독보적 존재였다. 인공갤러리는 파리에서 개최되는 아트페어인 피악FIAC에도 나가는 몇 안 되는 화랑 중 하나였다.

미술도 투자 포트폴리오에 넣자

리안갤러리 안혜령 대표가 그림이 좋은 투자가 될 수 있겠다고 느낀 것은 1990년대 초반이다. 당시는 컬렉터가 별로 없던 시절인데도 작품을 구경하고 사기 위해 비행기를 타고 일주일에 한 번씩 서울에 왔다.

그런 아내를 바라보는 남편은 어땠을까. 좋은 작가를 접할수록 그림 구매 가격은 높아졌고 어느 때는 남편을 속이기도 했다. 김창열의 물방울 그림 30호짜리를 1,500만 원에 주고 사고는 700만 원에 샀다고 말하는 식이다. 소나타 한 대 가격이 1,500만 원이던 시절이다. 남편은 적당히 속아넘어가 주고 아내의 그림 구입에 한 번도 싫은 내색을 비치지 않았다. 그러던 어느 날 걱정 투의 말을 했단다.

안 대표는 남편을 데리고 상경해 서울의 주요 갤러리를 돌았다. 이후 남편은 더는 말하지 않았다. 화랑가에 전시된 주요 작가들의 그림을 보며 아내가 산 작품의 가격이 모두 놀랄 정도로 뛰었음을 현장에서 확인했기 때문이다. 그렇게 구입한 작품은 화랑을 개업하면서 어쩔 수 없이 팔았다. 개업 밑천이 된 셈이다.

안 대표의 미술품 컬렉션은 남편의 지지가 없었다면 불가능했을 것이다. 수억 원대 그림을 사는 아내를 탓하는 게 아니라 적금을 해약하고 사도록 밀어주기까지 했다. 아내의 안목과 그림에 대한 사랑을 믿어준 남편. 갤러리 이름 리안도 자신의 성 앞에 남편의 성을 붙여 작명했다. 그렇게 고마움을 담았다.

컬렉터였던 그는 왜 화랑까지 차리게 됐을까.

"시공갤러리 이태 대표가 돌아가신 후 인수자가 2년째 나타나지 않았어요. 대구의 작가들이 너무나 의지하는 갤러리인데 그렇게 사라져서는 안 되겠다 싶더라고요."

그는 자신에게 인공갤러리가 그랬던 것처럼 컬렉터들에게 등대 같은 갤러리가 되고 싶다고 했다.

그러면서 컬렉션 노하우와 관련해 몇 가지를 요약했다.

"싼 작품에 현혹되지 마세요. 재테크의 일부로 미술품은 꼭 넣으세요. 작품 가격이 1,000만 원이 넘어가면 투자 목적을 염두에 두어야 합니다. 제대로 된 작품은 언젠가 그 값을 하니까요. 뭘 살지 모르겠다면 한국에서 인정받는 갤러리에 가서 충분히 조언을 받고 어떤 목적으로 사는지, 자금 규모는 어떤지 의논을 하면 되지요."

안 대표의 컬렉션은 월급쟁이 컬렉터에게는 접근이 불가능한 차원이다. 그러나 그가 미술에 대한 애정으로 지속적으로 모아 왔던 점, 그리고 좋은 화랑을 만난 점은 초보 컬렉터에게 중요한 교훈을 준다.

그림을 모으다
미술 공부에 빠지다

2014년 독특한 박사학위 논문이 나왔다.《조선시대 초상화에 나타난 피부 병변病變 연구》. "터럭 하나라도 닮지 않으면 다른 사람이다"라며 치밀하게 그려 사실 정신의 정수로 꼽히는 조선 시대 초상화를 들여다보면 당시 피부병의 현황을 알 수 있다는 내용을 담았다.

조선 초상화 중 14.06퍼센트에서 천연두 반흔을 볼 수 있다는 것을 통해 조선 시대에 천연두라는 무서운 전염병이 창궐했다는 역학적 사실을 확인할 수 있다. 둘째, 많은 역학 관련 문헌자료에 의하면 17~18세기에는 중국과 일본에서도 전염성 강한 천연두가 커다란 사회적 문제였다. 그럼에도 불구하고 일본 초상화에서는 천연두 반흔을 전혀 볼 수 없고, 중국 초상화의 경우는 드물게만 볼 수 있을 뿐이다. 이는 조선 초상화와 사뭇 다른 점이다. 셋째, 천연두 반흔을 가진 초상화의 대상자들은 '외모'의 결함에도 불구하고 높은

관직에 오를 수 있었다. 이는 당시 선비 사회의 개방성을 엿볼 수 있는 단서이기도 하다.

조선 시대 초상화를 500점 이상 관찰하고 당시 사람들의 피부병을 연구해 명지대에서 미술사학과 박사학위를 받은 주인공은 이성낙 가천대 명예총장이다. 그는 독일 유학파로 연세대 교수, 아주대 의대학장, 가천대 부총장 등을 역임했다. 2003년 강단 생활을 마감한 후 2009년 다시 미술사학도가 됐다. 미술 애호가 모임에서 만난 명지대 유홍준, 이태호 교수의 권유로 다시 대학원생이 된 것이다. 78세에 받은 두 번째 박사 논문은 피부과학을 전공한 전문의이면서 미술사를 공부하지 않았다면 나올 수 없는 주제다. 학문의 통섭적 경향을 잘 보여주는 사례다.

이 명예총장의 미술 애호에 대해 듣고 싶어 그를 만나러 갔다. 2016년 8월 말의 늦은 오후, 서울 강남구 고속터미널 인근 메리어트호텔. 고급스러운 커피숍에 앉아 기다리며 "도착했습니다"라고 문자를 보냈는데 이 총장으로부터 "저도 와 있는데요"라는 답신이 왔다. 그는 커피숍이 아니라 평소 애용하는 바로 옆 소박한 인테리어의 빵집에서 여유로운 표정으로 기다리고 있었다. 출출해질 시간이라 얼그레이 홍차에 달달한 도넛을 곁들여 먹으며 이야기를 나누는데, 문화인이 된 느낌에 젖어들었다. 무엇보다 필자는 이 만남을 통해 놀라운 동기부여를 얻었다. 중년에 그림 한 점을 잘만 사면 노년의 해외여행 경비가 나올 수 있다는 꿀팁은 작품 구매 욕구를 샘솟게 했다.

학창 시절 미술교육이 중요하다

사람마다 그림을 좋아하게 되는 계기는 다르다. 이성낙 명예총장에게는 학교 교육이었다. 그는 보성 중·고등학교에서 다니던 시절, 서양화가 이마동에게 미술을 배웠다. 이마동이 누구인가. 일제강점기 시절 일본에서 유학 후 돌아온 그는 조선미전에 여러 번 당선된 스타급 화가였다. 1932년 제11회 조선미전 특선작인, 힘찬 붓질이 돋보이는 〈남자〉 등이 대표작이다. 그런 그가 홍익대 교수로 옮기기 전 20년 동안 중·고교에서 교편을 잡았다. 이 명예총장은 복을 받은 것이다.

"고교 시절에 서양미술에 눈을 떴어요. 1950년대 전쟁 직후니까 크레파스도 도화지도 없던 시절이에요. 실기 수업은 엄두도 낼 수 없는 형편이니, 이마동 선생님이 미술 시간에 화보를 가져왔어요. '얘들아, 이게 미켈란젤로의 무슨 작품, 이건 루벤스의 무슨 작품인데 이런 의미가 있어' 하며 작품의 히스토리를 이야기해주셨어요. 지금 생각하면 그게 아트 스토리텔링인 게지요."

처음엔 서양미술을 열심히 보러 다녔다

고교 시절 받은 서양미술 수업은 자연스럽게 감상으로 연결됐다. 이 명예총장은 보성고를 졸업하던 1958년 그해 바로 독일 뮌헨 대학으로 유학해 그곳에서 박사학위까지 받았다. 1975년에

〈남자〉, 이마동

캔버스에 유채, 115×87cm, 1931, 국립현대미술관 제공.

는 교수자격시험에 통과해 프랑크푸르트에 있는 요한볼프강괴테 대학의 교수로 지내기도 했다. 독일 생활은 화보로 봤던 서양 미술 작품들을 실물로 볼 수 있는 귀한 기회를 제공했다.

"유럽에 가니까 화랑이 어찌나 많고, 미술관은 또 얼마나 많은지요. 시간이 될 때마다 미술관을 다니면서 많이 봤지요."

그가 전시 관람에 얼마나 빠져 있었는지를 보여주는 에피소드가 있다. 1966년 파리에서 피카소 전시가 크게 열렸다.

"그때 의사고시를 앞두고 있던 졸업반 학생이었어요. 뮌헨에서 공부하던 시절인데, 그 전시가 너무 보고 싶어서 밤새 버스를 타고 파리로 가서 아침에야 내렸어요. 커피 한 잔으로 정신을 깨우고는 오전에 전시를 보고 오후에 좀 쉬다 다시 버스 타고 뮌헨으로 돌아왔지 뭡니까. 의사 국가고시에 떨어질지도 모르는 상황인데도 막판에 그거 놓치면 안 되겠다 싶어 달려간 거지요. 다행히 의사 시험은 붙었어요."

이 총장은 이렇게 말하곤 엷게 미소를 지었는데, 표정이 소년처럼 해맑았다.

교수 시험 통과를 첫 컬렉션으로 자축하다

이성낙 명예총장은 전문의 과정을 독일에서 끝내고 1975년 초, 하빌리타치온Habilitaion이라고 하는 대학교수 자격시험을 통과했다. 뭔가 기념을 해야 할 것 같아 무턱대고 화랑을 찾아가 그

<한 쌍의 연인을 형상화한 작품>,
합 그리스하버
판화, 71/140, 70×70cm, 1973,
이성낙 제공. 이성낙 명예총장이 구입
한 합 그리스하버의 작품 중 하나다.

림을 샀다.

"독일의 추상표현주의 작가인 합 그리스하버Hab Grieshaber의
작품이에요. 그냥 마음에 들어 샀는데, 나중에 보니 상당히 유명
한 사람이더라고요."

당시 수백만 원 하던 한 달치 월급을 고스란히 썼다. 38세 첫
컬렉션은 그렇게 자축의 의미로 시작됐다. 그전에도 종종 집 안
장식을 위해 수십만 원짜리를 사보기는 했으나, 화랑을 통해 제
대로 사본 건 처음이었다. 당시는 생존 작가였으나 작고 후 값이
10배는 뛰었다고 한다.

그림 구입의 즐거움을 물어봤다.

"벽에 걸어놓고 한번 보세요. 내 것이 된 뒤 보는 것은 이전과
달라요. 더 가까워져요. 더 자주 보게 돼요. 친근감이 생기고 작

가에 대해 궁금해져서 다른 작품은 어떨까 하고 공부하는 계기
가 마련되더라고요."

지갑 사정에 맞는 신진의 작품으로

이성낙 명예총장은 의사 출신으로 키아프 조직위원장을 3년이
나 하고 CEO 등이 속한 미술 애호가 1,000여 명을 회원으로 거
느린 현대미술관회 회장을 6년간 맡은 바 있다. 이런 그의 본격
적인 미술 수집은 귀국 이후인 1980년대 초반으로 거슬러 올라
간다. 40대 전문직 의사였지만, 월급쟁이 컬렉터로서 자금력에
한계가 있을 수밖에 없었다. 그의 컬렉션 신조는 경제력에 맞게
산다는 것이다.

"봉급이라는 게 빤한데 겸재를 사겠어요? 피카소를 사겠어
요? 그래서 누구의 작품을 사야 하나 가만히 생각하다가 대학이
나 대학원을 갓 졸업한 뒤 첫 전시를 하는 작가를 찾아다녔지요."

그의 신진 작가 첫 컬렉션은 홍익대 조각과를 나온 김석의
〈함성〉이라는 작품이다. 어깨동무를 한 청년 대여섯 명이 데모
하는 모습을 담은 것이다. 당시 학생 데모가 한참 있던 시절이라
그 시대상을 그대로 보여준 작품에 뭉클해졌다.

'한국의 로트랙'으로 불리는 손상기 역시 이 명예총장이 자신
의 감각을 믿고 초기에 작품을 산 작가 중 하나다. 1984년 어느
날, 의대교수인 그는 대학로 샘터화랑에 우연히 들렀다. 손상기

라는 생소한 화가의 초대전이 열리고 있었다. 달동네 등 1980년 대의 생활상을 그린 작품들은 하나같이 햇빛 한 줄기 스며들지 않는 심해처럼 어둡고 절망스러웠다. 유독 황금빛 가을 풍경을 담은 그림 하나가 화사했다. 강한 끌림에 그는 이 그림 〈秋-호숫 가〉를 샀다. 막 시장에 얼굴을 내밀기 시작한 화가의 그림은 비 싸지 않았다. 나중에 이 명예총장은 화랑의 소개로 작가를 만나 게 됐다. 자신이 산 그림은 척추 장애인이던 손상기 작가가 사랑 하는 여인을 만나 월세 방에서 단란한 가정을 꾸리던, 생의 가장 찬란했던 시기에 그린 것임을 알게 됐다. 4년 후 화가는 작고했 고 생존 때보다 더 유명세를 누리고 있다.

"당시 200만 원을 주고 샀어요. 2014년에 아내와 해외여행 좀 해야겠다 싶어 옥션에 내놨더니 2,000만 원에 팔렸어요. 비싸게 팔았다는 건 중요한 게 아니에요. 보세요. 근 30년을 그 그림과 함께 있으면서 얼마나 좋았겠어요. 거기에 플러스해서 돈까지 벌었으니까요. 그림과 같이 있으면서 작가 손상기에 대해 생각 도 하고, 기회가 되면 그에 대한 글도 쓰고, 결과적으로 제 삶이 굉장히 풍요롭게 변했습니다."

좋은 화랑과 친해지는 비결

이성낙 명예총장에게 작품을 구입할 때 유의할 점을 물어봤다. 그는 작품성을 보고 자신이 좋아서 사야지 누가 사라고 해서 사

〈秋-호숫가〉, 손상기
캔버스에 유채, 37.9×45.5cm, 1984, 이성낙 제공.

게 되면 후회한다고 했다. 마음에 드는 작품이 나오면 예산을 웃돌아 재정적 부담이 되더라도 사야 한다고 강조했다. 나중에 여유 있을 때 사야지 하면 절대 기회는 다시 오지 않는다는 것이다. 또 되도록이면 그 작품을 그린 작가를 만나고, 이왕이면 작가의 작업실도 찾아가볼 것 등을 권했다.

그는 1년에 몇 점 정도 사는지 물어봤다.

"1년에 한두 점이지만, 대중없습니다."

이어서 그 역시 화랑과의 관계를 강조하며 에피소드를 털어놨다.

"화랑을 자주 다니면 화랑 주인하고 잘 알게 돼요. 화랑 주인이 숨겨놓은 작품이 좀 있어요. 자신이 소장하고 싶어 웬만하면 안 팔려고 하는 것이지요. 그날도 화랑에 갔다가 김종학 씨 작품을 보게 된 거예요. 10호 정도 되는 소품인데 김종학 그림의 모든 특징이 그 안에 다 있더라고요. 강원도, 소나무, 야경, 눈…. 안 팔겠다는 걸 뺏다시피 해서 가져왔어요. 1980년대 말인데 그때 200만 원 주고 샀지만 지금 내놓으면 3,000~4,000만 원은 받을 겁니다."

단골 화랑이 생기면 컬렉터의 경제적 능력, 취향 등을 알고 작품을 추천해주기 때문에 좋다. 화랑과 친해지는 법이 궁금했다.

"전시마다 자주 가고 지나가다 커피 한잔합시다, 하고 들르는 거지요. 비결은 무슨. 허허."

〈꽃 잔치〉, 김종학
캔버스에 아크릴, 61×73cm, 1998, 조현 화랑 제공.

미술품 가격은
어떻게 오르는가

다소 울적한 통계를 이야기해볼까 한다. 1946년 개교한 서울대 미대 졸업생 가운데 작가로 살아남는 이들의 비율은 얼마나 될까? 조소 전공자만 예를 들어보자. 2016년 서울대 조형연구소가 조사한 바에 따르면 1950~2015년까지의 조소 전공 졸업생 1,183명 가운데 현재까지 작가로 활동하는 사람은 약 28%인 334명인 것으로 나타났다. 10명 중 7명 이상이 다른 길로 갔다는 이야기다. 서울대 미대 초창기인 1950~1959년까지만 해도 전체 졸업생 28명 중 14명, 즉 절반이 전공을 살려 생계를 유지했다. 그런데 2010~2015년 조소 전공 졸업자 114명 중에는 14명, 즉 12%만이 작가로 활동하고 있는 것으로 조사됐다. 세월이 흐를수록 생존 경쟁이 치열해진 것으로 해석이 된다. 이 조사를 진행한 서울대 조소과 출신의 객원연구원 이상윤 씨는 "서울대 외에도 이후 미술대학이 많이 생겨났다. 특히 1980년대 미대가 폭발적으로 늘었는데, 미술시장은 커지지 않은데 반해 미대 졸업

생의 공급은 많아진 것이 조소과 졸업생이 작가로 생존하는 비율이 낮아진 원인으로 보인다"고 분석했다. 이는 비단 서울대 미대뿐 아니라 다른 미술대학에도 마찬가지로 적용되는 현상일 것이다.

성공한 작가를 만나러 가다

작가가 된다는 것은 이처럼 치열한 경쟁을 뚫고 살아남아야 가능한 것이다. 일명 '사진 조각'으로 유명한 권오상 작가가 바로 그런 사례다. 2016년 8월, 서울 종로구 삼청로 아라리오갤러리에서 신작전 〈뉴 스트럭처 그리고 릴리프〉가 열렸을 때 그를 만났다. 작가는 사진을 인화한 뒤 잘라서 스티로폼 뼈대 위에 붙이는 혁신적인 조각 작업으로 유명해졌다. 브론즈, 대리석 등을 사용하는 육중한 전통 조각의 권위를 전복시킨 '가벼운 조각'으로 독자적인 세계를 구축했다.

신작전에서는 미국 조각가 알렉산더 칼더에 대한 오마주 혹은 칼더 비틀기로 해석될 수 있는 새로운 작품을 선보였다. 예컨대 구글에서 검색한 치즈 이미지를 입힌 합판 세 장을 이용해, 가장 단순한 구조물을 만든 〈뉴스트럭처-치즈〉가 그것이다. 구멍 숭숭 뚫린 빨간 철판 세 장을 서로 잇대 구조물처럼 만든 칼더의 〈무제〉(애칭 '빨간 치즈')에 대한 패러디다.

또 잡지나 인터넷에서 흔히 볼 수 있는 이미지를 입힌 합판을

〈뉴스트럭처-치즈〉, 권오상
나무에 프린트, 220.5×208.5×157.2cm, 2016.

〈릴리프 7〉, 권오상

나무에 프린트, 196.5×118.5×6cm, 2016.

릴리프(relief)는 대리석 같은 평면 위에 형상이 도드라지게 새기는 부조를 뜻하는 고대 조각 양식이다. 작가는 인터넷에서 찾은 친숙한 이미지를 합판에 입혀 겹쳐놓음으로써 부조처럼 도드라지게 보이는 효과를 주었다. 전통적인 부조의 개념을 뒤엎는 '가벼운 부조'인 셈이다.

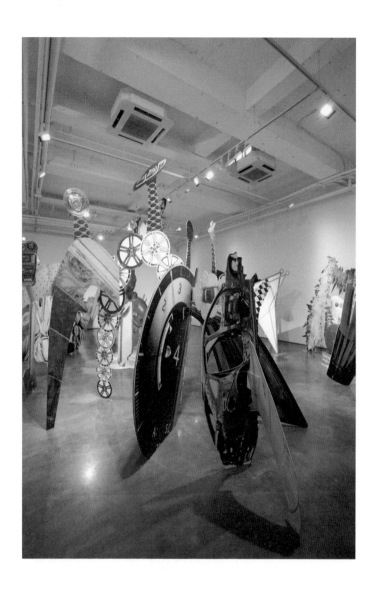

아라리오갤러리에서 가진 권오상 작가의 개인전 〈뉴스트럭처 그리고 릴리프〉 전시 전경.
모두 아라리오갤러리 제공.

사용해 몇 개씩 서로 기대게 함으로써 입체처럼 보이게 했다. 마치 동화 속 성城을 보는 듯한 느낌을 준다. 이런 작품들은 영국 자동차 회사 '재규어', 패션 브랜드 '라이풀' 등 기업의 스폰서를 받아 제작한 것이다. 이는 그가 미술시장에서 얼마나 확고한 위치를 굳혔는지를 보여준다.

권오상 작가는 어떻게 이렇게 성공할 수 있었을까 궁금했다. 얼른 필요한 전시 취재를 마치고는 갤러리 2층 전시 공간 한편에 마련된 사무실에서 차 한잔을 마셨다. 이 사무실에도 작가의 작품이 디스플레이 돼 있었다. 실제 사무실이나 거실에 작품을 설치했을 때 어떤 느낌을 주는지 알 수 있도록 하기 위해서다.

'어휴, 1000만 원짜리라는데….'

그가 티테이블 위에 올려진 조각 작품을 번쩍 들어 설명하는데 순간 조마조마했다. 인도 불상과 강아지 이미지를 합친 사진 조각품인데, 높이 1m도 안 되는 크기가 1,000만 원짜리다.

'작가가 제 작품을 들었다 났다 하는데, 웬 걱정.'

그런 생각을 하며 내친 김에 "한번 들어봐도 되나요?" 하고 물었다. 1,000만 원짜리 조각을 쓱 들어보는 기분이 나쁘진 않았다. 그가 추구한 가벼운 조각을 감각으로 느낄 수 있어 더 좋았다.

코너 한쪽에 설치된 중국 청화백자와 물고기, 컴프레서 등을 합체한 듯한 사진 조각은 크기가 좀 더 큰데 4,000만 원 정도라고. 작가의 나이 불과 마흔 초반에 이렇듯 조각 작품 한 점이 수천만 원에 거래된다. 이미 국제 무대에서 인정받고 국내외 유수의 미술관에 작품이 소장돼 있기도 하다.

미술품 가격 상승의 조건

미술시장에서 작품의 가격은 어떻게 결정되고 또 어떻게 오를까. 그 메커니즘을 알면 10년 후 오를 작품을 찾아가는 길의 가닥을 잡을 수 있지 않을까. 감을 잡기 위해 권오상 작가의 삶을 되감기해보았다.

그는 홍익대 조소과 출신이다. 대학 때부터 조각이 갖는 묵은 전통과 권위를 해체하고 싶었다는 작가. 여러 시도 끝에 사진을 사용해 입체 조각 작품을 만들어봤다. 갤러리의 상업성에 반대하며 대안 공간이 막 생겨나던 1999년, 홍익대 인근에 생긴 대안 공간 루프에서 젊은 작가를 위한 기획전 〈진공포장〉이 열렸다. 젊은 작가를 위한 것이라지만 대졸자를 위한 전시다. 그때 미대 3학년생이던 권오상은 선배들의 전시 사진을 찍는 등 허드렛일을 하며 도왔다.

"수고했으니 너도 작품 내봐."

선배의 선심에 운이 트였다. 그때 그는 〈쌍둥이〉라는 작품을 내놨는데, 사진으로 만든 이 희한한 조각이 미술계에 그를 강력하게 각인시킨 것이다. 전시는 관람객에게, 더 정확히는 미술시장을 좌지우지하는 큐레이터, 평론가, 미술관 사람들에게 자신을 알리는 자리다. 무명의 작가들이 학원 강사, 주방 보조 등의 아르바이트를 하고 돈을 모아 대관전(작가가 공간 사용료를 내고 전시를 하는 것)을 하는 것은 그런 이유다.

권오상은 얼떨결에 합류하게 된 그 전시를 통해 존재를 알렸

〈미스〉, 권오상
C-프린트·복합재료,
75×50×100cm, 2002,
작가 제공.

고 '발탁'이 됐다. 2001년 대안 공간인 인사미술공간에서 치열한 경쟁을 뚫고 개인전이 열린 것이다. 이때 아트선재센터의 김선정 씨가 그의 작품을 구매했다. 첫 판매였다. 신진이니 판매 금액이 중요한 것이 아니다. 누가 구매했느냐가 중요하다. 당시 한국 미술계의 중요한 미술 기획자인 김 씨가 컬렉팅을 했다는 것은 그에게 달아준 일종의 날개 같은 것이 되었다. 이후 권 작가는 여러 국내외 개인전, 그룹전을 열었다.

어디에서 전시를 했는가도 작품 가격 상승에 결정적인 작용을 한다. 그는 2003년 국내 최고 수준의 갤러리인 국제갤러

리에서 전시를 해 작품당 최고 1,000만 원까지 팔기도 했다. 2004년 국립현대미술관의 청년 작가 지원 프로그램인 '한중일 젊은 모색'에 초대되고, 2005년에는 아예 아라리오갤러리의 전속 작가가 되면서 시장에서의 인지도를 높였고, 가격이 또 한 차례 상향 조정됐다. 이어 2008년 영국 맨체스터시립미술관에서 개인전을 여는 등 국제 무대에 이름을 알리면서 작품 가격은 4,000~4,500만 원 정도로 상승했다.

작품의 가격은 이처럼 재료비와 작품 제작에 들인 기간 등 물리적 요인에 작가의 명성에 대한 가격이 더해진 것이다. 작가적 명성은 다른 요인도 작용하겠지만, 주로 창작성에 대한 사회적 인정이 중요하다. 권오상 작가의 예에서 보듯이, A급 갤러리나 주요 공사립미술관에서의 전시 및 작품 소장 여부가 작품 가격이 올라가는 데 크게 영향을 미친다. 작품 가격이야 상업 갤러리에서 매기지만, 상업성보다는 미술사적 가치를 더 중요하게 생각하는 미술관 전시 및 소장 여부는 작품을 거래하는 화랑과 경매사 등에서 크게 참고하는 만큼, 작품 가격이 업그레이드되는 데 매우 중요한 요소가 된다.

당신이 미술관에 가야 하는 이유

미술관은 시중에서 유행하는 인기 작가의 작품을 소장하고 전시하는 곳이 아니다. 동시대 국제적인 미술시장과 국내 현대미술

의 역사적 흐름 속에서 '문제적인 작가'를 선택하는 곳이다.

그러다 보니 미술관 전시뿐 아니라 미술관에서 작품을 소장하고 있다는 이력도 작품 가격이 올라갈 수 있는 변수가 된다. 이런 이유로 현대미술을 관장하는 국내 유일의 국립기관인 국립현대미술관에는 작품 기증이 쇄도한다. 기증 의사를 밝힌 작품을 심사하는 것으로 골머리를 앓을 정도다. 작고한 서양화가 A씨 유족은 수년 전 국립현대미술관에 작품 오십 점을 기증하겠다는 의사를 전했다. 심사 결과 세 점만 받아들여졌다. 또 다른 작고 작가 B씨의 경우는 아예 한 점도 통과되지 못했다. 작품을 팔면 경제적 이득을 챙길 수 있는데 왜 기증을 할까. 전문가들은 현대미술을 관장하는 국립기관이 갖는 권위에서 오는 무형의 보상이 크기 때문이라고 말한다. 국립현대미술관에 작품이 소장된 작가라는 평판이 붙으면 우리나라 현대미술사에 중요한 작가로 자리매김 되는 상징성이 있다. 당연히 작품 가치도 오른다. C작가의 작품 10점 중 한 점이 국립기관에 들어가면 나머지 아홉 점 가격이 상승하는 것이다. 시장에서 잘나가는 작가가 작품을 기증하는 데에는 이런 이유도 있다.

국립현대미술관 학예실장 출신의 최은주 경기도립미술관장은 "미술관은 미술계 피라미드의 정점에 있는 곳이다. 그래서 미술관에서 한 번 전시를 하면 작가가 생명력을 길게 가질 수 있다"면서 "다만 단정적으로 5~10년 후 뜰 작품이 미술관에 있다고 말하기는 힘들다. 어떤 작가는 30년 후, 혹은 100년 후 평가가 내려질 수도 있다"고 말했다.

최근 국내외 미술시장에서 가장 인기를 끌고 있는 것은 1970년대 중반 한국에서 일어난 모노크롬 계열의 추상화인 '단색화'이다. 단색화가 주목받을 수 있었던 것은 한국미술사에 중요한 사조로 평가를 받았던 것과 흐름을 같이한다. 국립현대미술관에서는 2012년 단색화 전시를 열었는데 공교롭게도 그때 이후부터 미술시장에서 아연 각광을 받기 시작했다.

월급쟁이 컬렉터라면 자금 여력이 많지 않다. 그러니 국립현대미술관의 〈젊은 모색전〉, 서울시립미술관의 〈세마블루전〉 등 젊은 작가를 조망하는 전시를 눈여겨보는 것이 좋다. 삼성미술관 리움, 금호미술관, 성곡미술관, 토탈미술관, OCI 미술관 같은 사립미술관도 중요하다. 앞에서 이야기한 것처럼 이곳 큐레이터들의 안목에 기대 구입할 작가를 발굴하기에 좋기 때문이다. 흔히 "미술시장에서 검증되거나 검증되려는 찰나에 있는 작가의 작품을 사라"고 한다. 미술관에서 전시하는 작가는 그 도약대 위에 서 있다.

한국 컬렉터의
보수적 취향

편견 없이 구매하는 외국의 컬렉터

2016년 가을, 서울 서촌의 대안 공간 사루비아다방에서 개인전 〈무거운 농담〉을 가진 구지윤 작가를 만났다. 꿈과 현실 사이에 위태롭게 서 있다가 붓을 꺾기 쉽다는 35세를 코앞에 둔 그녀는 아직 앳돼 보였다. 그러나 진지했고 표정에 결기가 묻어났다. '무거운 농담'이라? 밀란 쿤데라의 《참을 수 없는 존재의 가벼움》을 뒤집기 한 듯한 전시 제목이 흥미롭다. 사회에 농담을 던지지만 결코 가벼워질 수 없는 현실, 그런 현실을 바라보는 심리적 풍경이 전시장 안에 펼쳐져 있었다. 그녀는 요즘 작가로는 드물게 회화를 하는데, 거기 붙은 제목이 눈길을 끈다. '구경꾼, 껌 지렁이 먼지, 비밀 소문 거짓말, 침착한 태도….' 이런 흥미로운 작품 제목은 작업할 때 썼던 메모에서 무작위로 가져온 것들이다. 다다이즘 작가를 연상시키는 작가적 행위다. 과감하고 빠른 붓질, 블루가

〈비밀 소문 거짓말〉, 구지윤
캔버스에 마커펜과 유채, 25.6×20.4cm, 2016.

〈침착한 태도〉, 구지윤
캔버스에 유채, 45.5×37.9cm, 2016.

〈구경꾼〉, 구지윤

캔버스에 유채, 177.8×182.8cm, 2016, 모두 작가 제공.

배어 있는 어두운 색상, 거기서 불안이 스멀스멀 피어오른다.

표면의 작품 이면에는 그녀의 회화의 출발인 공사장 이미지가 뭉개져 있거나 숨어 있다. 아침까지도 보이던 건물이 저녁에 부서지고, 분주히 공사 차량이 오가며 철골 구조가 쑥쑥 올라가더니 어느 날 멀쑥하게 생긴 새 건물이 들어서 있는 도시의 공사장. 이 풍경 속에서 그녀의 유년과 청춘이 갔다. 그녀가 나고 자란 서울뿐 아니라 한국예술종합학교를 졸업하고 유학을 떠난 메트로폴리탄 뉴욕에서도 익숙하게 본 거리 풍경이다. 수십 년 세월이 흐르며 기술의 발전과 함께 공사의 속도는 점점 빨라졌다.

"속도에서 오는 불안을 그리고 싶었어요. 예측이 불가능해진 시대, 우리는 늘 어떤 미묘한 불안 속에서 살아가는 것 같아요. 특히 대도시에선…."

이번 작품에 대해 사루비아다방 이관훈 큐레이터는 이렇게 표현했다.

"작가는 사실적인 형상을 걷어내고 마치 구축과 파괴의 프로세스가 쉴 틈 없이 이뤄지는 복잡한 공사 현장처럼, 다양한 조형 요소들이 서로 뒤엉키고 생성·소멸하기를 반복하는, 일종의 기형적이면서 추상적인 형태를 취한다. 또한 이것은 거대한 크기의 캔버스 안에서 화면 곳곳을 날카롭고 과감하게 가로지르는 붓질을 통해 형상화된다."

구지윤은 불안과 불확실성이 스모그처럼 깔려 있는, 오늘의

현실을 사는 사람들의 내면을 공사장 풍경에서 포착해내고 있는 것이다.

구지윤은 한국과 뉴욕에서 겨우 몇 차례 개인전과 단체전을 가진 신인 작가다. 그에게는 놀랍고도 신기한 판매 경험이 있다. 국내는 아니고 뉴욕에서다. 뉴욕 대학교에서 석사학위를 막 끝낸 2010년, 두산갤러리 뉴욕 지점에서 기획한 3인전 〈미묘한 불안〉에 초청됐다. 생애 첫 전시이자 '공사장 풍경'을 처음 시도했던 전시이기도 하다.

"글쎄, 제 그림을 사는 분이 계셨어요. 졸업하고 첫 전시인데, 이름 없는 아시아 작가인데, 작품 활동을 계속할지도 모르는 작가인데 말이죠. 두 점이나 샀어요. 내 그림이 팔리기도 하는구나 싶어 신기하더라고요."

완전 새내기 작가인데도, 마음에 들면 선뜻 지갑을 여는 미국의 컬렉터 문화에 고마움이 와락 느껴졌다고 했다.

"미국에서는 작품을 살 때 컬렉터의 취향이 중요한 것 같아요. 미래에 오를까, 하는 투자 가치를 따지기보다 자신의 마음에 들면 경제적인 여유 안에서 신인이건 기성작가건 개의치 않는 것 같더라고요."

'눈이 아니라 귀로 산다'는 한국 컬렉터

우리나라의 컬렉터 문화는 미국과 많이 다르다. 국내에서는 유

명한 작가라야 일단 안심을 한다. 작가 앞에 교수 타이틀이라도 붙으면 더 안심하고 산다.

그래서 구지윤 같은 신진 작가들이 미술품을 팔아 생계를 유지한다는 것은 언감생심이다. 치열한 경쟁을 뚫어 중견 작가의 반열에 올라 전업 작가로 살 수 있기까지, 작가들은 보통 다른 일을 해서 먹고산다. 그중 가장 흔한 것이 미술 학원이나 대학원에서 강사로 일하는 것이다. 그러다 힘들면 포기하고 미술판에서 사라진다.

구지윤 작가는 말한다.

"대학원 다닐 때만 해도 주변에 아는 작가 가운데 누가 작품이 팔렸다는 소리를 들으면 나는 언제쯤 그렇게 되나 불안하고 초조했어요. 하지만 짧게 보면 내 작품이 소비되는 것이나 마찬가지잖아요? 이제는 팔리든 팔리지 않든 길게 내다보며 작업하려고 합니다."

그러나 팔리지 않는데도 작업을 계속한다는 것은 얼마나 힘든 자기와의 싸움일까. 오늘은 '포기하자'고 했다가 내일은 '그래도 다시 한 번' 하는 작가를 후원하는 컬렉션 문화가 자리 잡기를 희망해본다.

"한국의 컬렉터는 눈으로 사는 게 아니라 귀로 산다"는 말이 있다. 자신의 판단보다는 남의 이목과 평가에 더 신경을 쓰다 보니 결국은 유명 작가, 이미 알려진 작가의 작품 위주로 구매한다는 것이다. 그만큼 신진 작가들이 설 자리가 좁다.

프랑스와 서울을 오가며 활동하는 사진작가 염중호는 서구와

우리나라의 컬렉터 문화의 차이를 누구보다도 피부로 느낀다. 2016년 가을, 서울 종로구 삼청로 원앤제이갤러리에서 개인전 〈괴물의 돌〉이 열렸을 때 그를 만났다.

염 작가는 사진, 설치, 영상을 내놓았는데, 관통하는 주제는 '돌의 인문학'이다. 아마추어 수석 수집가들의 전시 서문을 패러디한 문장을 돌가루로 써서 붙여놓은 것이 보였다. 신라의 김유신 장군이 화랑 시절 고된 수련 끝에 바위를 깼다는 영웅 만들기 신화를 비웃는 영상, 서민 연립주택의 난간에 쓰였다가 버려진 그리스의 도리아식 기둥의 복제품이 보여주는 서구 콤플렉스 등 돌에 투사된 한국인의 욕망을 보여준다.

염중호 작가는 한국뿐 아니라 일본, 대만, 프랑스 등지에서 개인전과 단체전을 여러 차례 열며 이름을 알렸다. 2007년부터 프랑스를 무대로 활동해온 그에게 프랑스의 컬렉션 문화에 대해 물어봤다. 그는 한국인의 '회화 편식'을 지적한다.

"한국 사람은 유난히 회화를 좋아합니다. 풍경화나 꽃 그림, 밝은 그림, 팝아트를 선호하는 경향이 강하지요. 컬렉션 초보 단계에서는 그럴 수 있지만 시간이 지나면 컬렉션 스타일이 발전하는 게 좋지요."

염 작가는 사진이나 조각 작품은 물론 영상이나 설치 작품 등도 구매하는 유럽의 컬렉터를 많이 보았다. 그들은 새로운 미술 트렌드를 파악하기 위해 아트페어가 아니라 비엔날레를 자주 보러 다닌다고 한다.

미술사를 전공하고 네덜란드에서 10여 년간 생활한 바 있는

〈이성의 저편〉, 염중호
피그먼트 프린트, 110×110cm, 2011.

〈인간 속으로 2〉, 염중호
피그먼트 프린트, 110×110cm, 2011.

〈괴물의 돌〉, 염중호
피그먼트 프린트, 110×110cm, 2011.

〈공동주택을 위한 장식 4〉, 염중호
피그먼트 프린트, 40×60cm, 2016, 모두 원앤제이갤러리 제공.

양정윤 네덜란드교육진흥원장도 비슷한 이야기를 한다. 그는 "네덜란드에선 웬만한 중산층, 정말 보통의 가정에서도 매년 한 점씩 작품을 사는 걸 봤다"면서 "그런데 마구잡이로 사는 게 아니라 올해의 주제는 뭐다, 하는 식으로 컬렉션 구상을 미리 하고 작품을 구매하는 걸 보고 많이 놀랐다"고 했다. 구매를 염두에 두고 전시를 관람하면 훨씬 재미있어지고 관전 포인트도 달라진다고.

현대미술에서 회화야말로 마이너 장르로 밀려나고 있고, 이는 유럽 컬렉터들의 컬렉션 구성에서도 드러난다는 게 양 원장의 이야기다. 또 어떤 이들은 후원의 개념으로 컬렉션을 하기도 한다. 갓 대학을 졸업한 신진 작가들 중 우수한 '병아리 작가'를 선발해서 제작비 일체를 지원해주고 작품을 컬렉션하는 경우도 있다. 대개는 설치나 영상 작품이다.

이제는 국제 무대에서 스타가 된 설치미술가 양혜규. 그에게도 추운 무명 작가 시절이 있다. 작가에게 작품은 팔리지 않은 이상 짐이다. 베를린, 런던, 파리 등을 노마드처럼 돌던 30대 중반의 그에게는 더욱 그랬다. 궁여지책으로 팔지 못한 작품 23점을 운송업체에서 포장한 그대로 묶어서 '신작'이라고 런던의 화랑에 내놨다. 폐기할 심산으로 내놓은 작품은 화제가 됐다. 〈창고 피스〉라는 제목의 이 작품을 사준 이는 독일의 컬렉터였다.

한국의 현대미술사에서 회화를 벗어나 퍼포먼스, 설치 등 실험미술이 등장한 것은 1970년대부터다. 1990년대 들어서는 장르의 융합과 경계 해체를 특징으로 하는 포스트모더니즘이 수입

〈창고 피스〉, 양혜규
포장된 작품·목재 팔레트, 가변 크기, 2004(2015 리움 개인전 재설치 전경), 작가 제공.

되면서 작가의 작품도 영상, 설치, 퍼포먼스 등이 보편화됐다. 그럼에도 국내 컬렉션에서는 회화에 대한 애호가 '철옹성' 같다. 이런 보수적인 컬렉션 경향은 타인의 시선을 의식하는 문화가 작용한 탓이 아닐까.

컬렉터가 미술시장을 만들어가기도

유럽에서는 컬렉터의 파워가 국내와는 다르다. 한국에서는 화랑이 작가를 키우지만 프랑스에서는 컬렉터가 작가를 키우는 경우도 적지 않다. 염중호 작가의 이야기를 더 들어보자.

"제가 아는 어느 컬렉터는 자신이 작품을 구입한 신진 작가가 더 좋은 작가로 성장할 수 있도록 끊임없이 후원을 합니다. 단순히 작품을 사는 데서 그치는 게 아니라 그 작가의 작품이 좀 더 좋은 국립미술관의 컬렉션에 들어갈 수 있도록 위원회나 갤러리에 작가를 추천하고, 아트페어에 보내기도 합니다."

이런 후원은 매우 체계적이고 구체적으로 지속되는데 그 이면에는 자신의 안목을 증명하고 싶은 욕구가 숨어 있을 것이다. 그래서 유럽의 작가들에게는 작품의 판매 그 자체보다 누구에게 팔았느냐가 매우 중요하다.

유니클로 입는
월급쟁이 컬렉터

신문사 문화부에는 매주 200권 안팎의 신간 서적이 배달된다. 한마디로 쏟아져 들어온다. 그렇게 배달된 책 중 단박에 눈에 띈 책이 있다. 앞서 언급했던 《월급쟁이, 컬렉터 되다》. 월급쟁이를 위한 수백만 원 '소액'으로 살 수 있는 미술품 구입 가이드인 이 책을 구상하던 차에 만난 도서다.

50대 초반의 월급쟁이 컬렉터인 저자 미야쓰 다이스케는 지난 20여 년간 모은 소장품만 400여 점이 된다. 1년에 평균 20점은 모았다는 이야기다. 어떻게 그게 가능할까. 비결은 아직은 희부연 빛으로 떠오르는 아침 해 같은 신진 작가의 작품을 사는 데 있었다. 싼 건 5~6만 원짜리 드로잉부터 100만 원 남짓하는 작품을 주로 사 '1,000달러의 사나이'라는 별명이 생겼다. 그러나 그가 구입한 작가들은 이제 대부분 주요 미술관에 작품이 소장된 유명 작가로 성장해 있다.

더욱이 그는 회화보다는 사진, 영상 같이 여러 점을 복수 제작

하는 '에디션 장르'뿐 아니라 달랑 설명서 한 장 넘겨주는 설치미술 작품도 개의치 않고 사는 '아방가르드 컬렉터'이다. 한국의 개인 컬렉터에게는 한 번도 팔아본 적이 없다며 한숨짓는 우리나라 영상·설치미술 작가들이 동경해 마지않는 차세대 컬렉터 유형인 것이다.

그를 직접 만나 인터뷰할 기회가 생겼다. 미술품 컬렉션의 대중화를 내건 '어포더블 아트페어' 측이 2016년 가을 제2회 행사를 치르며 그를 초청했을 때였다. 아트페어가 열리고 있는 동대문디자인플라자에서 그를 만났다.

작품 대금 지불하기 위해 담배 끊고 차도 팔다

미야쓰 다이스케에게 가장 궁금했던 건 그의 직업이었다. 최소 억대에서 수십억 원 연봉을 받는 삼성전자 같은 대기업 임원, 혹은 대학병원 의사, 로펌 변호사 같은 전문직이라면 우리 같은 '월급쟁이 김 과장'과는 차원이 다른 사람일 테니까.

"일본의 3대 모바일 회사 중 한 곳에서 일해요. 도코모, AU사, 소프트뱅크 중 하나라고 생각하시면 됩니다. 지금은 인사부에서 과장으로 일하고 있고요."

아직 '기업의 별' 임원은 달지 못했다. 더군다나 첫 컬렉션은 1994년에 시작했다. 갓 31세 때였으니 다달이 지출할 게 많은 월급을 가지고 20년 넘게 그 많은 컬렉션을 했다는 것 자체가 놀라

웠다.

그의 첫 컬렉션은 구사마 야요이의 '땡땡이 그림' 드로잉인데, 50만 엔을 주고 샀다. 우리 돈으로 약 538만 원이다. 월급쟁이의 첫 컬렉션치고는 금액이 높다. 그도 처음엔 무리라고 생각했다. 그러나 여름, 겨울 두 번에 걸쳐 분납해도 된다는 화랑의 말에 덥썩 구입해버렸다. 그는 여기에 여름과 겨울 보너스를 모두 썼다고 한다. 당시 그의 연봉은 "350~450만 엔(약 3,500~4,500만 원)"이었다.

그에게 400점 넘는 작품을 산 비결을 물었다.

"금융업에 종사하는 고액 연봉자라면 이미 알려진 기성 작가의 작품을 옥션을 통해 구입할 수 있겠지요. 그러나 저 같은 월급쟁이는 신인 위주로 갤러리에서 구입하다 보니 충분히 가능한 일이었습니다."

그는 "월급쟁이도 가끔 친구들과 바에 가서 술을 마시고, 고급 레스토랑에 가기도 하지 않습니까. 그런 데 안 가고 아끼면 신인 작가의 작품은 살 수 있지요"라고 강조했다. 미술품을 사기 위해 그는 생활의 많은 부분을 희생해야 했다. 골초였지만 담배를 끊었고 심지어 차도 팔았다. 명품 시계 같은 제품을 사지 않는 것은 물론 회사의 중간 간부임에도 카디건, 바지 모두 유니클로 같은 패스트 패션을 입는다. 인터뷰할 때 입고 나온 바지도 유니클로라고 했다. 그러나 재킷은 꼼데가르송이란다. 소장품을 빌려주면 전시회 오프닝에 초대를 받게 되는데 그럴 때 격식을 갖춰야 할 필요가 있어서 재킷은 고급 브랜드를 입는다.

1,000달러의 사나이지만 100만 엔(약 1,000만 원) 넘는 작품도 10여 점 정도는 가지고 있다. 그 가운데 하나가 구사마 야요이의 유화 〈무한그물〉이다. 그는 "기분이 좋아지는 작품이라고 할 수 없지만 돌아서면 또 보고 싶어지는 그런 힘이 느껴진다"고 했다. 100호 크기의 대작인 이 작품 가격은 500만 엔(약 4,960만 원). 첫 컬렉션을 한 2년 뒤인 1996년, 33세 때 샀다. 작품 하나 가격이 당시 연봉을 넘는 금액이었다. 이런 고가의 그림을 사도 되나 하는 죄책감도 들었다고 한다. 하지만 주변 동창 가운데 포르쉐를 사는 이도 있지 않은가. 고급 차를 타는 것과 고가의 미술품을 구입하는 것은 다를 바 없다고 생각한 그는 적금을 해약하고, 주식을 처분하고, 그것도 모자라 부모에게 돈을 빌려 그 작품을 샀다. 하지만 이후 생활난으로 대출금을 갚기 위해 차까지 팔아야 했다.

작가와 교류하며 소장하는 기쁨

미야쓰 다이스케가 수집하는 미술품 장르는 주로 미술관에서나 구입하는 영상, 설치미술, 퍼포먼스 같은 '첨단 장르' 작품이다. 설치미술은 전시 후에는 철거되기 때문에 작품 소유자라는 증명서 한 장을 달랑 건네받기도 한다. 이 증서를 가지고 나중에 작가에게 작품 재현을 부탁하는 식이다. 여기에 따른 제작비도 대야 한다. 예를 들자면 그의 소장품 중 하나인 일본 작가 데루야 유

켄의 〈하늘 위에서 다이아몬드와 함께〉가 그러하다. 비닐하우스 안에 식물 대신 버려진 자전거를 놓아둔 작품인데, 자전거에 붙여놓은 금색 큰줄나비 번데기가 성충이 되어 날아다니는 것까지가 이 작품의 개념에 들어간다.

그는 왜 이런 작품을 사는 걸까.

"회화는 유일하기 때문에 비싸거든요. 저 같은 샐러리맨은 에디션이 있는 사진이나 영상 작품을 구입하는 게 좋지요. 한 작품이 여러 개니까 더 저렴하거든요. 제가 구입한 작품을 유명한 미술관에서도 소장하게 되면 안목이 인정받는 것 같아 얼마나 기쁜데요."

빤한 월급이라 비싼 비행기 값을 들여 해외에서 열리는 아트페어나 비엔날레를 구경할 처지도 아닐 텐데 그는 해외 작가의 작품도 많이 소장하고 있었다. 우리나라의 정연두·최정화, 중국의 양푸동, 태국의 아피 채풍 등의 작품을 가졌다. 비엔날레는 1998년 시드니비엔날레에 가본 게 전부다. 거기에서 지금은 세계적 스타 작가가 된 덴마크의 올라퍼 엘리아슨을 만났고 지금처럼 유명해지기 전에 그의 작품을 샀다.

미야쓰 다이스케는 "굳이 외국에 나가지 않아도 해외 작가들이 일본에서 전시를 하는 때가 많다. 이때 충분히 작가와 교류하며 작품을 살 수 있다"고 한다. 한국의 미디어 아티스트 정연두 작가를 알게 된 건 2001년이다. 후쿠오카 아시아미술 트리엔날레 레지던시 프로그램에 참여해 후쿠오카에 거주하던 정 작가가 일본에서 전시를 할 때 만난 것이다. 정 작가에게 관심을 갖게 된

미야쓰는 그가 일본에서 프로젝트성 작품인 〈내 사랑 지니〉 시리즈를 할 때 일본인 모델로 참여하기도 했다.

〈내 사랑 지니〉는 일명 '꿈 만들어주기 프로젝트'이다. 여러 나라의 일반인에게 꿈을 물어 이를 사진이란 도구로 실현시켜주는 것이다. 사진으로 주유소에서 일하는 우리나라의 평범한 청년을 포뮬러 원의 우승컵을 든 레이서로 바꿔놓는다. 카페에서 서빙을 하며 수학 교사를 꿈꾸던 이스탄불 청년은 이스탄불 비엔날레에 전시된 이 작품을 본 후원자 덕분에 진짜 수학 교사가 되기도 했다.

미야쓰는 이 프로젝트의 일곱 번째 모델이 됐다. 2002년 재팬파운데이션이 후원하고 오페라시티갤러리에서 개최한 〈Under-construction〉 전시에 출품한 사진 작품을 통해 그는 전쟁으로 유물이 파괴되는 아프가니스탄에서 문화재 보호 운동을 하고 싶은 꿈을 실현했다. 이듬해인 2003년 그는 이 사진 프로젝트의 첫 소장자가 됐다. 33세의 유명하지도 않은 한국인 작가 작품을 선뜻 사는 안목과 배짱이 미야쓰에겐 있었다.

이 프로젝트는 총 40명의 꿈을 이뤄주는 것을 목표로 하는데, 2016년을 기준으로 14개국 28명이 참여했다. 〈내 사랑 지니〉 작품의 에디션은 총 4개이다. 미야쓰 이후 삼성미술관 리움, 에스티 로더재단, 콜더재단 등 세계 굴지의 미술관과 미술재단이 컬렉터가 됐다.

〈내 사랑 지니 #7〉, 정연두
멀티 슬라이드 프로젝션, 2001, 작가 제공.
미야쓰 다이스케는 〈내 사랑 지니〉 시리즈에 직접 출연하고 작품을 소장까지 했다. 그의 꿈은
아프가니스탄에서 문화재 보호 운동을 하는 것이다. 사진은 각각 샐러리맨으로 살고 있는 현
실의 모습(왼쪽)과 아프가니스탄에서 현지인에게 유물 보호의 중요성에 대해 가르치고 있는
모습(오른쪽). 실제로 아프가니스탄에 갈 수는 없어서 일본 아이들을 데리고, 일본에 전시된
아프가니스탄 유물을 대여해 촬영했다.

작품으로 만든 집

컬렉터 미야쓰 다이스케는 작가와의 교감과 교류를 중시한다. 많은 컬렉터들이 화랑이 추천해주는 작품을 사는 선에서 그치는 것과 달리, 미야쓰는 화랑이나 비엔날레 전시 등에서 마음에 드는 작품이 나오면 그 작가와 꼭 만나서 이야기한다.

"작가와 친구가 되는 것은 컬렉션만큼 중요합니다. 인상파가 유명하지만 우리가 고흐나 모네와 직접 교류할 수는 없잖아요. 하지만 동시대 미술은 거장 이우환에서 신진 작가였던 정연두까지 직접 사귈 수 있고, 그들의 생각을 알 수 있는 게 매력이지요."

작가들과 신뢰를 쌓으면 작가를 통해 다른 작가를 알게 되기도 한다. 그렇게 제작 의도, 작품 세계 등에 관한 이야기를 나누면서 작품 소장에 대한 확신을 갖게 되는 것이다. 작가와의 커뮤니케이션은 외국 작가라고 해서 예외는 아니다. 작가와 직접 소통하고 싶다는 욕구가 얼마나 대단했던지 영어 초급 수준이었던 그는 이제 외국 작가와 영어로 대화를 나눌 정도가 됐다. 작가와의 교류가 준 이점은 여기서 끝이 아니다. 결과적으로 그는 '작품으로 만든 집', 일명 '드림 하우스'를 탄생시켰다.

아티스트들과의 교류가 늘어갈수록 일종의 콤플렉스가 생겼다. 그들은 항상 새로운 도전을 하며 성장하는데 나는 새로운 작품을 사서 벽에 거는 게 고작이었기 때문이다. 나와 비슷한 세대의 갤러리스트나 큐레이터가 아티스트와 함께 좋은 전시를 만들어내기 위해

치열하게 고민하고, 또 성공의 기쁨을 나누는 모습을 볼 때면 부럽기도 했다. (……) 언젠가는 컬렉터로서 사회적으로 의미 있는 역할을 하고 싶었다.

_《월급쟁이, 컬렉터 되다》, 미야쓰 다이스케, 아트북스, 2016, 132쪽.

작품을 소장하고 교류하던 글로벌 예술가들과 함께 만든 집은 이런 고민 끝에 탄생했다. 집은 프랑스를 대표하는 현대미술 작가 도미니크 곤잘레스 포에스터가 설계했고, 정연두의 사진은 벽지가 됐다. 최정화의 작품으론 조명을 달고, 일본의 나라 요시토모의 작품으로 다다미방 미닫이를 만들었다.

이런 멋진 시도를 한 아방가르드 컬렉터인 그의 수익률은 얼마나 될까.

"첫 컬렉션인 구사마 야요이도 알려지긴 했지만 구입할 당시만 해도 엄청난 고가의 작품은 아니었어요. 구사마 것뿐 아니라 다른 작품도 작게는 20배, 많으면 100배 오른 것도 있습니다."

하지만 한 번도 되판 적은 없다고 한다. 작품을 팔아서 집을 늘려가거나 차를 바꾸는 등 하고 싶은 게 없기 때문이다. 천생 컬렉터다.

* 이 책을 완성할 때쯤 미야쓰가 오랜 컬렉션 경험을 바탕으로 2017년부터 요코하마 미술대학의 교수로 재직하고 있다는 소식을 들었다.

일본 나리타 공항 인근 지바에 있는 미야쓰 다이스케의 자택. 그 자체로도 예술품 같은 이 집
은 프랑스의 작가 도미니크 곤살레스 포에스터가 디자인했다.

계단을 올라가는 벽에 사용된 정연두 작가의 작품 〈보라매 댄스〉. 모두 미야쓰 다이스케 제공.

우아하면서 치열한
컬렉터의 삶

단골 컬렉터에게 주는 서비스

화랑은 평소 컬렉터를 어떻게 관리할까. 일부 컬렉터에 대한 응대는 '모시는' 정성 수준이었다. B화랑 대표가 전해주는 이야기는 그런 사정의 일단을 보여준다.

"중요한 컬렉터라면 제 경우엔 여름에는 꼭 전복 선물을 챙겨요. 작품을 산 분의 집에는 어지간하면 직접 따라갑니다. 같은 작품이라도 어디에 거는가가 중요하거든요."

'소고기도 먹어본 사람이 먹는다'고 하듯이 미술품도 한 번 산 사람이 계속 산다. 강소 화랑인 C화랑 대표는 "1년에 5억 원씩 작품을 구매하는 컬렉터 세 명만 있어도 화랑은 굴러간다"고 털어놓았다. 컬렉터 층이 확장되지 않는 상황에서는 '주요 구매자 관리'야말로 화랑이 먹고사는 문제와 직결된다.

이런 이유로 컬렉터의 지속성을 유지할 수 있도록 화랑에서

컬렉터를 대상으로 한 미술교육을 제공하기도 한다. 국내 최대 화랑인 국제갤러리는 소수 정예 컬렉터를 대상으로 아카데미 프로그램을 운영하고 있다. 서울옥션은 기업 CEO를 대상으로 조찬 강연 프로그램인 '아트앤컬처'를 시행하고 있다. 또 미술교육 입문자를 대상으로 한 '문화예찬' 프로그램을 통해 신규 컬렉터 양성을 시도하고 있다.

미술 호텔을 방문하다

일반인은 잘 모르는 컬렉터의 세계에는 '그림 호텔'이라는 것이 있다.

"에고, 저희는 거실이 서재라 그림을 걸 공간이 없어요."

수도권 신도시에서 병원장을 하는 컬렉터 A씨. 그는 경매를 통해 근대기 대표 작가인 도상봉의 정물화를 2억 원에 낙찰받기도 했다. 집이 좁아 그림 걸 공간이 없다는 필자에게 그는 이렇게 말했다.

"어떻게 그림을 다 집에 거나요. 수장고에 맡기지. 보고 싶을 때 가서 얼마든지 보면 되는데…."

이른바 그림 호텔에 한 점에 수천만 원에서 수억 원씩 하는 그림을 맡기는 컬렉터들의 세계가 궁금했다. 서울옥션이 운영하는 경기도 양주시 장흥면의 미술품 수장고를 방문해보았다. 미술품 수장고 서비스는 금융권의 귀중품 보관 서비스와 비슷하다. 때

로는 보석보다 더 비싼, 그러면서 관리하기는 더 까다로운 미술품을 안전하게 보관해주는 곳이다.

엘리베이터를 타고 2층에 내리니 육중한 철문이 버티고 있다. 직원이 큼지막한 엘보 다이얼을 돌렸다. 천천히 문이 열리는데, 그 너머로 복도를 따라 호텔처럼 룸이 이어져 있는 게 보였다. 'A203호'. 별도의 비밀번호를 눌러야 문이 열리는 방에 들어서니 천장이 3.5m로 꽤 높은 게 먼저 눈에 띄었다. 가변형 선반에는 여러 크기의 그림들이 포장된 채 차곡차곡 수납돼 있었다. 36.3m²(11평) 공간을 채운 그림은 얼추 200여 점 정도 돼 보였다. 100호와 200호 크기의 대형 작품도 적지 않았다. 시가로 따지면 수십억 원에서 수백억 원어치의 그림이 있는 비밀의 방에 들어왔다는 사실에 묘한 흥분감이 일었다.

겉포장에 붙은 태그에는 번호, 작가명, 작품명, 크기, 구입 연도 등이 적혀 있었다. 이곳은 항온·항습(온도 20도·습도 50% 내외)은 기본이다. 사람이 아니라 그림에 온습도를 맞춘 탓인지 약간 한기가 느껴졌다. 최신식 하론가스 소화 시설도 있었다. 화재가 났을 때 불을 끈 뒤에도 약품의 잔재물이 작품에 남지 않아 박물관에서 선호하는 소화기이다.

그림을 감상하고 싶을 때는 꺼내서 응접실 분위기가 나는 VIP룸으로 간다. 이곳에서 여유 있게 차를 마시며 지인에게 그림 자랑을 하는 이도 있다. 작품 거래가 이뤄지기도 한다. 서울옥션 김경순 팀장은 "아침에도 고객 한 분이 다녀갔다"며 원하면 언제든지 꺼내볼 수 있음을 강조했다.

서울옥션 직원이 경기도 양주 장흥 수장고의 11평짜리 개인별 보관고에서 작품 상태를 살피고 있다. 고객의 협조로 취재할 수 있었다. 아래 왼쪽 사진은 개인별 보관고에 들어가기 전 먼저 통과해야 하는 1차 관문으로 엘보 다이얼이 설치돼 있다. 오른쪽은 여유롭게 작품을 감상할 수 있도록 마련된 VIP룸이다. 《국민일보》제공.

주요 경매사의 수장고 이용료

이름	위치	가격
서울옥션	경기도 양주시 장흥 수장고	36.3m²(11평) 연 2,000만 원 49.5m²(15평) 연 2,400만 원 69.4m²(21평) 연 2,700만 원
	서울 평창동 본사 수장고	19.8m²(6평) 연 1,200만 원
	서울 인사동 인사아트센터 수장고	3.3m²(1평) 연 400만 원
K옥션	서울 강남 본사 수장고	개당 서비스, 100호 월 10만 원 내외

서울옥션 장흥 수장고에는 필자가 구경한 것보다 규모가 더 큰 49.5m²(15평), 69.4m²(21평)짜리 수장고도 있다. 21평이라면 흔히 신혼 때 사는 아파트 평수다. 그런 규모의 공간이 오로지 작품을 보관하기 위한 용도로 쓰이고 있는 것이다. 서울옥션은 서울 도심인 인사동(1평)과 평창동(6평)에 상대적으로 크기가 작은 수장고도 운영하고 있다. 이들 수장고의 연간 임대료는 연 400~2,700만 원. 월급쟁이 컬렉터에게는 접근하기 어려운 금액이다.

K옥션은 서울 강남 본사에 미술품 수장고를 소규모로 운영하고 있다. 개인별 공간을 세주는 게 아니라 작품별로 보관해주며 크기에 따라 개당 보관료를 받는다.

이용료가 적지 않은데도 컬렉터들이 작품 보관료를 지불하는 것은 집이나 사무실에 놓을 수 있는 규모보다 작품을 더 많이 샀기 때문일 것이다. 작품 훼손 우려 없이 잘 보관할 수 있다는

이점도 있다. 이곳을 이용하는 컬렉터 A씨는 "거실에 걸기엔 큰 100호 이상의 대작이나, 작품성은 있지만 보고 있으면 우울해지거나 무시무시한 느낌이 드는 그림은 수장고에 맡긴다"고 했다. 미술관 건립을 염두에 두는 개인 고객의 경우도 적지 않다.

규모가 큰 장흥 수장고는 기업 고객이 많이 찾는다. CEO가 미술 애호가인 중소기업이나 계절별로 그림 교체 필요성이 있는 호텔에서도 즐겨 이용한다. 수장 공간이 부족한 작은 갤러리도 단골 고객이다. 인사동 수장고의 경우 월 단위로 빌릴 수 있는 이점이 있어 지방 출신 화가들이 서울에서 전시를 할 때 요긴하게 쓰기도 한다.

컬렉터, 공부만이 살길이다

이런 이야기를 들으면 컬렉터들은 확실히 별세계에 사는 것 같다. 단순히 자금력 때문만은 아니다. 작품을 구입하는 일은 생필품을 사는 것과는 다르다. 미술품 구입은 지적인 취미이기 때문에 일정 수준에 올라서려면 공부를 해야만 한다. 어느 컬렉터는 이렇게 말했다.

"미술은 대학에 과가 정해진 학문 분과가 아닌가요. 즉, 미술품 수집은 공부를 해야 안목이 생겨날 수 있다는 이야기입니다. 주식 투자만 해도 고수라면 기업의 성장성, 주가 추이 분석도 하지 않고 유명하다는 이유만으로 회사 주식을 사거나 하지는 않

잖아요."

이처럼 컬렉션을 하면서 다시 공부하는 이들을 많이 보아왔다. 에른스트 H. 곰브리치의 《서양미술사》를 읽고, 1960년대 이후 미국 미술사, 한국 미술사, 중국 미술사 등 동서양 미술사 책을 섭렵하며 뼈대를 갖추면 작품을 보기가 훨씬 수월해진다. 미술 관련 서적과 잡지 등을 보는 것에서 나아가 미술관, 화랑에서 운영하는 아카데미에서 공부하고 심지어 대학원에 진학하는 경우도 적지 않다.

앞서 등장한 병원장 컬렉터 A씨 역시 컬렉션을 하다 내친김에 대학원에 진학해 미술사를 공부한 사람이다. 대학원에서 그는 교수와 학생들과 경매 프리뷰 투어를 한 적이 있다. 김홍도의 서화 앞에서 A씨가 말했다. '단원檀園'이라는 낙관이 있는 그림이었다.

"교수님, 김홍도는 단원이라는 호를 40대 초반부터 썼는데, 이 그림이 그때 화풍과 비교해 어떤가요?"

한국 미술사를 웬만큼 공부하지 않고서는 던질 수 없는 질문, 이 정도면 진위까지 따져볼 수 있는 역량이다. 중인 신분인 화원 화가 김홍도는 정조의 총애를 받아 43세에 경상도 안동의 안기 찰방安寄察訪을 지냈다. 이후 명나라 문인화가 이유방의 호를 따서 스스로 단원이라 칭했다. 엄격한 신분제 사회에서 계층 상승에 대한 열망은 호에 투사됐고, 그림 세계에도 문인화적 경향이 나타나기 시작했던 것이다.

이처럼 컬렉터의 길은 화려해 보이지만 부단히 공부해야 하

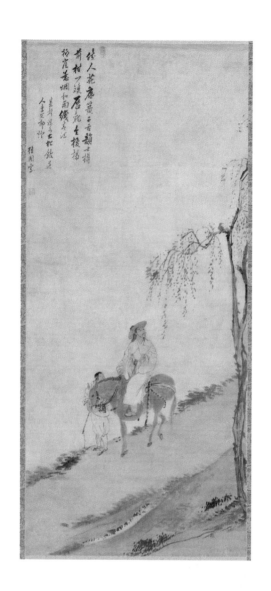

〈마상청앵도(馬上聽鶯圖)〉, 김홍도
종이에 수묵담채, 117×52.2cm, 18세기, 간송미술관 제공.
그림 옆에 쓴 제발(글) 끝에 '단원이 그리다(檀園写)'라고 적혀 있다.

는 길이다. 화교 출신인 인도네시아 축산가공업 재벌인 부디 텍(중국명 위더야오). 양계사업가에서 출발해 세계적 컬렉터가 된 입지전적인 인물이다. 그는 1,500점이 넘는 방대한 소장품을 자랑한다. 독일 표현주의 작가 안젤름 키퍼, 스위스 조각가 알베르토 자코메티 같은 거장뿐 아니라 장 샤오강, 아이 웨이웨이, 팡리쥔 등 중국 현대미술 작가의 작품을 집중적으로 사들여 중국미술을 세계 미술의 중심으로 끌어올렸다. 2011년 미국 잡지《아트+옥션》이 선정한 '세계 10대 컬렉터'에 아시아인 최초로 이름을 올리기도 했다. 그의 소장 리스트 중 한국 작가로는 단색화 작가 박서보 같은 노장뿐 아니라 서도호, 최우람 같은 중견 작가도 있다. 2016년 10월 서울에서 열린 '코리아 갤러리 위켄드' 참석차 방한해 한국 기자들과 만났을 때 필자는 다른 어떤 말보다 이 말이 생생하게 남는다.

"2004년부터 현대미술 컬렉션을 했으니 긴 여행을 해온 셈이네요. 그 사연은 두세 시간을 이야기해도 부족할 것입니다. 컬렉터로 사는 일은 생각보다 노고가 필요합니다. 저는 남들이 발견하지 않은 새로운 작품을, 그것도 역사에 오래 남을 작품을 사 모으고 싶었습니다. 하지만 아직 가치를 인정받지 못한 작품에 눈길을 먼저 주고 과감하게 수집하는 건 쉽지 않은 일이었습니다."

컬렉터야말로 백조와 같지 않을까. 유유히 우아한 자태를 뽐내지만 수면 아래에서는 부단히 헤엄을 치고 있는 것이다.

화랑과 작가의
공생법

강형구 작가와 아라리오갤러리

분명 회화라는데 사진 같다. 사진보다 더 사진 같다. 붓 자국 없는 극사실주의 초상화 작가 강형구의 작품 이야기다. 19세기 후기 인상파 화가 반 고흐에서부터 20세기 섹시 심벌 마릴린 먼로, 중국의 문화혁명을 이끈 정치가 마오쩌둥, 한국의 독재자 박정희, 그리고 《삼국지》 속 인물 관우…. 역사 저편의 인물에 다시 숨을 불어넣어 우리 앞으로 현현시키는 마술사 같은 솜씨의 작가. 심지어 늙어 아흔이 넘은 미래의 자신을 그린 초상화조차 지금 살아 있는 인물처럼 생생하다.

강 작가의 비법은 에어 스프레이다. 에어 스프레이로 물감을 뿌려 세밀한 초상화를 완성해내는 것이다.

"우리는 붓 자국 때문에 이게 그림이구나, 그림답구나 하는 생각을 합니다. 제 작품은 기법상으론 굉장히 사진처럼 보이고

싶어 하는 그림이지요. 그래서 붓 자국 없는 사진 같은 사실주의를 연출하려고 에어 스프레이를 쓰는 겁니다. 나는 지금 64세이니 94세의 강형구를 그리는 것은 허구지요. 그 거짓말이 실감나려면 사진처럼 그려져야 할 수밖에요."

강형구의 작품은 인기가 높다. 2007년 가을, 크리스티 홍콩 경매에서 짙은 블루톤에 강렬한 눈빛을 한 고흐 초상화가 추정가의 무려 7.5~9배인 456만7,500홍콩달러(약 6억 원)에 낙찰됐다. 무명이던 작가 강형구가 자신의 존재를 세상에 각인시킨 순간이다. 초상화, 그것도 역사적인 스타 아이콘을 강렬하게 재현시킨 작품을 자신만의 브랜드로 인식시킨 때이기도 했다. 같은 경매에서 강형구의 자화상도 추정가 50~60만 홍콩달러의 수 배인 240만7,500홍콩달러(약 3억2,000만 원)에 낙찰됐다.

작가 강형구는 성공 가도를 달리는 중이다. 그렇기 때문에 그가 52세에 처음 작품을 팔아본, '눈물 젖은 빵 맛'을 아는 늦깎이 작가라는 사실이 의외다. 2017년 2월 중순, 서울 종로구 삼청동 아라리오갤러리에서 그를 만났다. 이곳은 강 작가에게는 특별한 곳이다.

강형구 작가는 미대를 졸업했다. 중앙대(당시 서라벌예대) 서양화과에 입학해 '대학미전 특별상'까지 받았다. 하지만 농약제조회사에 취직됐다. 대학 시절에 일찍 결혼을 해 아이까지 있던 그에게는 안정적인 길이 필요했다. 10년을 샐러리맨으로 살다가 그리고 싶다는 욕망을 더 이상 누르기 힘들어 마흔을 목전에 둔 38세에 화가로 다시 시작했다. '토굴에서 도 닦듯' 10년을 그리

〈파란색의 빈센트〉, 강형구

캔버스에 유채, 259.1×387.8cm, 2007.

〈자화상〉, 강형구
캔버스에 유채, 300×230cm, 2013, 모두 작가 제공.

기만 했다. 그리고 21세기가 된 2001년, 48세의 나이로 첫 개인
전을 가졌다. 들고 나온 것은 초상화였다. 캔버스에 붓이 아닌 에
어 스프레이로 그린 그림이라는 점이 달랐다. 반응이 나쁘지 않
았다. 이듬해에도 개인전을 열었고 해외 아트페어에도 나갔다.
그리고 처음 그림을 팔았다. 2004년, 상하이 아트페어에 나간 초
상화 작품을 사준 이는 아라리오갤러리 김창일 회장이다. 강형
구 작가는 2006년 아라리오갤러리와 전속 계약을 맺었고 10년
넘게 함께 일하고 있다.

강 작가가 국내 화단에서 입지를 굳힌 건 전속 갤러리의 지원
이 없었다면 불가능했거나, 아주 더디 오거나 그랬을 것이다.

"저 같은 경우엔 국내 개인전은 물론 외국 전시도 열어줬지
요. 컬렉터 관리도 해주고 판매도 해주고…."

'사진 조각'으로 유명한 권오상 작가도 2007년부터 아라리오
갤러리의 전속 작가로 있다. 두 사람은 입을 모아 말한다.

"전속 갤러리의 후원이 없었다면 오늘이 있기까지 버틸 수 있
었을까요."

화랑이 하는 일

화랑은 잘될 가망성이 있는 작가를 발굴해 후원하고 키워준다.
국제갤러리, 갤러리현대, 학고재갤러리, 아라리오갤러리, 가나
아트갤러리 등 메이저 화랑은 전속 작가 제도를 시행한다. 전속

작가에 대한 후원 방식은 여러 가지다.

전시를 앞두고 아직 생산되지도 않은 작품을 미리 사주며 작품 제작비를 지원하기도 한다. 작업실을 무료로 제공하거나 전시를 열어주고 국내외에 홍보를 해준다. 작품이 미술관에 들어갈 수 있도록 프로모션을 하고 팔릴 수 있도록 컬렉터에게 소개해주는 것도 화랑이 하는 일이다. 연봉을 주는 곳도 있다. 1990년대 초반 메이저 갤러리의 전속 작가였던 A씨는 당시 월 300만 원가량의 생활비를 지원받았다고 했다. 연예인 기획사가 소속 연예인에게 훈련 기회를 제공하고 데뷔 후 마케팅을 하는 것처럼 화랑도 전속 계약을 맺은 작가를 후원해서 키워주는 것이다.

이런 후원의 반대급부로 화랑은 전속 작가의 작품 판매에 대해 배타적인 권리를 갖는다. 메이저 화랑의 홈페이지에 들어가 보면 전속 계약을 맺거나 집중 관리하는 작가들의 이름이 나온다.

이런 제도는 작가를 후원해서 결실을 맺기까지 지난한 세월이 요구되기 때문에 화랑에게 부담이 되기도 한다. K갤러리 대표는 화랑업이 아주 인내를 요하는 일이라며 이렇게 말했다.

"화랑은 10년 후를 내다보고 하는 일입니다. 승부를 빨리 보고 싶어 하는 기질은 맞지 않지요. 성미 급한 사람은 바로바로 답이 나오는 옥션이 차라리 낫지요."

화랑주야말로 5~10년, 길게는 20년까지 내다보는 장기 투자자인 것이다.

전속 작가 시스템

화랑은 이처럼 작가를 발굴해 개인전을 열어주고 그의 작품을 팔아서 먹고산다. 일부 화랑 중에는 경매사처럼 2차 시장 역할만 하는 곳도 있다. 한 번 팔린 '중고 작품'을 사서 거래해 이득을 취하는 것이다. 그러나 기본적으로 화랑의 임무는 유망한 작가를 발굴하고 전시해주며 작가와 함께 커가는 것이다.

앞에서 이야기했듯이 작품이 팔리면 화랑과 작가는 5:5로 나눈다. 1,000만 원에 팔리면 화랑이 500만 원, 작가가 500만 원을 가져가는 것이다. 500만 원은 화랑의 매출로 여기에 전시 비용, 홍보비, 도록 제작비 등 전시 과정에서 발생한 제반 비용을 제한 금액이 순수익이 된다. 단골 컬렉터가 깎아달라고 하면 화랑의 수익은 또 줄어든다.

A갤러리 대표는 말했다.

"요즘처럼 미술시장이 좋지 않을 때는 20~30%까지 깎아달라는 컬렉터도 있어요. 밑지고 판다는 게 맞지요. 작품이 팔려도 통장에 남는 게 없어요. 그런데 그걸 몰라요. '안 남기고 드렸습니다' 해도 믿지 못하는 고객이 많습니다."

그렇다면 손해를 보면서도 어떻게 화랑의 영업이 지속되는 것일까. A갤러리 대표는 "좋은 작가의 작품을 창고에 많이 쟁여두는 것"이라고 말하며 웃었다. 2~5년 뒤 가격이 오르면 그때 팔아서 타산을 맞추기도 한다는 것이다. 매번 전시를 통해 수지 타산을 맞추는 것은 어렵고 최소 5년은 기다릴 수 있어야 한다고 했다.

따라서 '대박'이 터지기까지 버틸 수 있는 인내, 무엇보다 자금의 유동성이 있어야 한다. 그래서 화랑은 아무나 할 수 있는 일이 아니다. 미래의 성장주를 찾아낼 수 있는 안목도 전제되어야 한다. 화랑 주인에게는 미술사적 지식과 함께 시장의 흐름을 보는 눈이 필요하다. 전문가의 안목을 빌리기도 한다. 대개 메이저 화랑은 교수, 평론가, 전시기획자 등 외부 자문위원을 두고 이들로부터 좋은 작가를 추천받는다.

그러나 그저 뜨기를 기다리는 게 아니라 뜰 수 있도록 함께 만들어가는 노력을 기울인다. 전속 작가의 이름값을 올리기 위해 전시를 통해 노출 빈도를 높이고, 언론에 기사가 나 주목받게 하고, 비평가의 글을 실어 미술사적 의미를 부여한다.

원앤제이갤러리 박원재 대표는 "컬렉터에게 작품을 구입하도록 설득하려면 결국 작가를 밀어줘야 하지 않을까요. 5년 후 오르지 않을 작가를 추천하면 어느 컬렉터가 화랑을 믿을까 싶습니다"라고 말했다. 그러면서 "전속 작가 제도는 혼자 있으면 게을러질 수 있는 작가를 전속 시스템 속에 넣어 움직이게 하는 것"이라고 요약했다. 5년에 몇 회 전시 등 계약 조건이 있는데 이런 조건에 맞추기 위해서라도 작가들은 작품을 생산하게 된다는 것이다.

화랑이 작가를 선택하는 포인트

만일 화랑이 기껏 투자한 작가가 이후 작가의 길에서 중도 하차

하면 어떻게 될까. 이는 주식 투자로 보면 원금을 날리는 일이다. 이런 위험 부담 때문에 메이저 화랑은 신진 작가를 전속 작가로 두지 않으려는 경향이 있다.

화랑이 가장 좋아하는 작가는 어떤 유형일까. 어떤 화랑 대표는 성실성을 따진다고 했다. 기본적으로 일정한 작품 물량이 나와줘야 시장이 형성될 수 있기 때문이다. 주요 화랑 대표들에게 전속 작가를 고를 때 뭘 보는지를 물어봤다.

"작가 품성을 봅니다. 타고난 예술가다, 이 길밖에 모르는구나, 하는 느낌이 있는 작가를 고르지요."(학고재갤러리 우찬규 대표)

"예술성 못지않게 인간성을 봅니다. 작가와 화랑의 관계는 10년 이상을 내다보고 서로 믿고 지원하는 것인데, 신의를 지키지 못하면 안 되지요."(국제갤러리 이현숙 회장)

"저는 진정성을 봅니다. 진정성이 있으면 성실성은 그냥 따라와요. 성실한데 진정성이 없는 작가도 있거든요. 열심히 하는데 뭘 하는지 모르면 안 되는 거잖아요."(원앤제이갤러리 박원재 대표)

결국 컬렉션의 출발은 좋은 화랑을 만나는 일이다. 아직은 시장에서 평가받지 못했지만 충분히 잠재력 있는 작가를 발굴할 줄 알고, 이들이 재능을 발휘할 수 있도록 여건을 만들어주는 화랑, 그런 곳에서 전시하는 작가라면 일단 믿고 사볼 만하지 않을까.

"작업실에 가볼 수 있을까요?"

"…."

"작품을 사고 싶어서요."

드디어 작품을 구매할 작가를 골랐다. 그에게 전화를 거는 동안 울리는 스마트폰 착신음을 듣는데, 가슴이 두근거렸다. 내 제안이 뜻밖인지 작가는 약간 놀란 목소리였다. 나 역시 인터뷰가 아니라 작품을 사러 작업실을 찾아가는 낯선 경험에 들떴다.

생애 첫 컬렉션은 이 책의 집필이 준 선물이다. 작품 구매를 위한 온갖 자료 조사가 끝난 셈이니 구매로 마무리를 지어야겠다고 스스로에게 미션을 주었다. 이것이 없었다면 바쁘다는 핑계, 집안의 걱정거리 등에 떠밀려 또 기회를 놓쳤을지 모른다.

책 쓰는 과정이 준 또 다른 선물은 내 취향의 발견이었다. 의외로 영상 작업에 끌렸다. '아방가르드 컬렉터' 기질이 다분했던

것이다. 회화에선 20세기 독일 표현주의 화가 키르히너의 작품을 연상시키는 거칠고 강렬한 표현주의적 경향에 마음이 흔들렸다.

그러나 최종 결정까지가 생각보다 쉽지 않았다. 특히 처음 염두에 뒀던 영상 작품이 책을 준비하며 미적거리는 2년 사이 너무 가격이 올라 어쩔 수 없이 포기한 뒤에는 당혹스러웠다. 처음 생각했던 예산의 4배. 그 가격이면 중견 작가의 10~20호 회화를 사는 게 낫지 않을까 하는 생각이 들었다. 아니면 좀 멀리 보고 전도유망한 젊은 작가의 대작을 구입하는 것도 나쁘지 않겠다 싶었다.

몇 가지 선택지를 두고 주변의 의견을 구하는데, 어제 생각이 다르고 오늘 생각이 달랐다. '아, 나 역시 눈이 아니고 귀로 사는 구나' 싶어 결국 초심으로 돌아가 '500만 원짜리 메디치'가 되기로 했다. 애초 책을 구상하게 된 계기이기도 했다. 작품 구매를 통해 미래에 대한 막막함에도 불구하고 뚜벅뚜벅 제 길을 가는 신진 작가의 앞날에 작은 징검돌 하나를 놓아주자!

마침, 어느 결에 마음을 비집고 들어온 그 작가의 전시가 열려 화랑에 갔다. 또 다른 스타일의 작품 세계가 궁금해서 추후 작업실을 찾기로 했다. 참고하라며 작가가 이메일로 보내준 작품 포트폴리오를 보느라 마우스를 클릭하는데 슬며시 행복감이 피어오른다.

마지막 결정에 힘을 보태준 건 일본의 월급쟁이 컬렉터 미야

쓰 다이스케의 조언이다.

"초보자는 가장 좋아하는 것이 가장 좋은 것이란 생각으로 시작하라고 권하고 싶다. 일생을 살면서 결혼도 부모의 의사를 존중해야 하고, 회사에서도 상사나 팀원과 의논을 해야 하는 상황이다. 오로지 나 혼자 결정할 수 있는 유일한 일이 컬렉션이다. 삶의 좋은 경험이 아닌가. 가장 좋아하는 것을 사라."

아무래도 그림을 사야겠습니다

ⓒ 손영옥, 2018

초판 1쇄 발행일 2018년 3월 15일
초판 5쇄 발행일 2023년 5월 31일

지은이 손영옥
펴낸이 정은영

펴낸곳 ㈜자음과모음
출판등록 2001년 11월 28일 제2001-000259호
주소 10881 경기도 파주시 회동길 325-20
전화 편집부 (02)324-2347, 경영지원부 (02)325-6047
팩스 편집부 (02)324-2348, 경영지원부 (02)2648-1311
이메일 munhak@jamobook.com

ISBN 978-89-544-3829-2 (03600)

잘못된 책은 교환해드립니다.
저자와의 협의하에 인지는 붙이지 않습니다.